構圖的祕密

The Simple Secret to Better Painting

How to Immediately Improve Your Art with
This One Rule of Composition

一招萬用！

輕鬆掌握色彩、形狀、平衡、明暗對比、視線引導，
從此再也沒有「好像哪裡不對勁」的作品，繪畫、攝影、設計都適用

Greg Albert
葛雷格・艾伯特

陳琇玲————譯

Introduction
前言

第一章│設計畫面動態

第二章│讓畫面變有趣

achieving dynamic balance 3
第三章│達到動態平衡

pleasing the eye 4
第四章│取悅觀者的布局

目次
CONTENTS

構圖對了，畫面自然恰到好處

你是不是常常盯著自己剛完成的畫作或素描，卻覺得好像哪裡不對勁？你覺得畫面應該或可以做出更好的表現，所以感到不滿意嗎？你想讓作品變得更好，卻不知從何下手嗎？

你看著自己的畫仔細推敲，你覺得這張畫比例正確，透視恰當，色彩也符合所見。但是，某樣東西讓畫面看起來有點怪怪的，可能是畫面不太平衡或形狀配置有些鬆散。總之，你就是覺得畫面有哪裡「不對勁」。但是，究竟哪裡不對勁，又要怎樣解決，你卻不知所措。

如果你也遇過這種情況，那麼這本書肯定讓你愛不釋手。這本書不僅提供你一個簡單的工具，讓你找出畫作哪裡不對勁，也告訴你該如何解決，還能讓你在下筆前就構思出更好的作品。這個祕訣就是巧妙設計，創造精彩構圖。

就像童話故事裡苛求事物要恰到好處的金髮姑娘，我們也希望創造一種「恰到好處」的構圖，讓畫面中的形狀、色彩、質感和其他要素不會單調無趣，也不會令人困惑，而是全都「恰到好處」。

◉ 設計好構圖的祕訣

坊間討論設計好畫面的書籍多到不勝枚舉，這些書籍都以構圖的藝術或構圖的技巧為主題，有些甚至以古希臘人發明的幾何學做為論述依據。

但是，當你站在一張空白畫布或畫紙前準備作畫時，書上那些構圖知識根本派不上用場。所有構圖公式和理論都毫無用處，反而讓你更茫然困惑，讓原本已經令人怯步的挑戰變得難上加難。

當你了解並持續應用本書介紹的構圖黃金法則，就能解決畫面中最微妙的設計缺失。這個放諸四海皆準的構圖祕訣就是：

物物不等距，變化產生美。

相同導致沉悶，變化才有趣味。在這本書裡，你會知道原來這個法則可以應用到繪畫的各種要素，包括間距安排、形狀配置、色調對比。色彩搭配等等。

你會驚歎這個法則有多麼好用又好記。當你開始作畫時，你可以運用這個法則，從一開始就避免出錯。在作畫過程中，你一樣可以運用這個法則，針對色彩和明暗做出明智的決定。在完成初部作品時運用這個法則，讓你藉由分析畫面，判斷出應該如何改進作品。另外，你也可以運用這個法則評論任何畫作，學習如何將畫面變得更美。

這本書的宗旨是讓讀者在迅速閱讀中，獲得懂了就會永遠記住的構圖法則。當你發現這個構圖法則如此好用又有效，你自然會將其充分利用。而且，日後你完全無法想像，要是不用這個法則，如何創作出構圖巧妙的好作品。

現在，敞開心扉，趕快翻開本書秒懂構圖、創造豐富動人的作品吧。

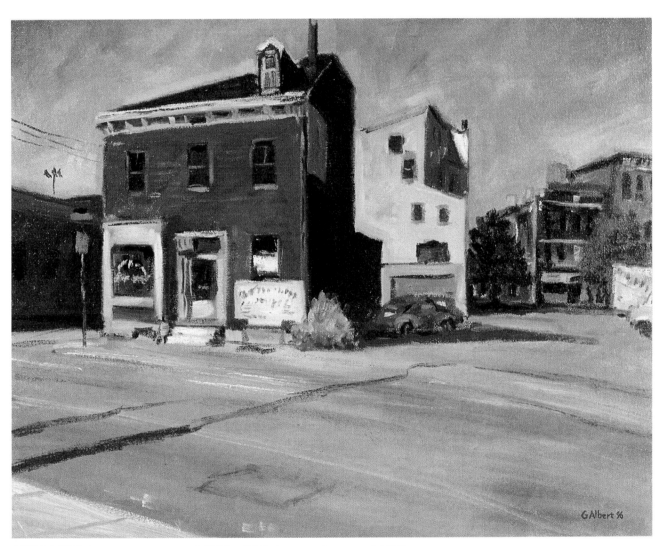

〈諾頓街角附近〉（Near Knowlton's Corner）葛雷格・艾伯特 ｜ 16"×20"（41×51cm）｜ 油畫

Chapter 1

design
dynamics

———— 第一章 ————

設計畫面動態

———————————————

物物不等距，變化產生美。

———————————————

為什麼這麼説呢？

簡單講，因為我們天生渴望豐富多變，厭惡千篇一律。我們人類很容易就覺得無聊。面對一成不變的東西，我們很快就會感到厭倦，無論是我們吃的、聽的、感受到的或見到的事物都不例外。想想看，如果我們餐餐都吃同樣的食物，那會多麼令人厭倦啊。人類天生就會不斷尋求變化，持續讓生活多彩多姿。好的構圖就是以人類的這種天性為依據。就像一成不變的飲食令人食之無味，千篇一律的構圖也讓人毫無興致。

在本章中，我們會探討「物物不等距，變化產生美」這個構圖法則為何有效，以及這本書為何以這個構圖法則為基礎。

〈倉鴞〉（Barn Owl）｜湯姆·加洛維奇（Tom Gallovich）｜30"×22"（76×56cm）｜水彩

設計偏好測試

design a preference test

在開始探討設計與構圖之前，先來看看我們對特定視覺刺激會產生什麼反應。請先完成下面這個測試。這個測試不一定科學，但總能帶給我們一點啟示。而且，這個測試跟你的審美感、個性或個人價值無關。這只是讓我們開始思考，我們面對圖案會產生什麼反應的一個好方式。

以下有五組圖案，選出各組中最吸引你，或最動態十足也更有趣的那幅圖案，利用你的直覺，選出你比較喜歡或不知道為什麼就是覺得比較好的那一幅圖案。答案沒有對錯，現在就開始測試吧。

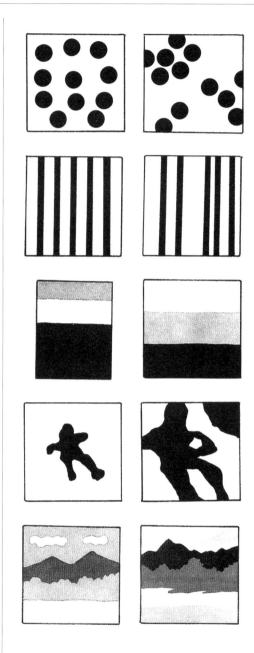

◉ 你覺得哪一幅圖案更有趣？

在右側這個測試中，各組圖案中都有一幅圖案藉由間隔、面積和配置的不同或一些其他特性，而顯得比較複雜。另一幅圖案則在間隔上較無變化，所以顯得較為簡單。現在，看看你剛才選出認為更有動態、更加有趣的圖案，是間隔比較複雜還是比較簡單？

經典影響
Classic Influences

這項測試是以梅特蘭·格雷夫斯（Maitland Graves）的經典圖案測試為依據。格雷夫斯在其經典著作《色彩與設計的藝術》（*The Art of Color and Design*）中，率先提出這項測試。我不確定格雷夫斯這項「標準化」測試有多麼精確，但在當時確實對格雷夫斯的學生認識圖案和構圖有幫助。格雷夫斯對設計的見解在二十世紀後期影響了許多繪畫老師。他提出的一些構圖原則，經過繪畫老師們的改編或引用，常見於各種繪畫書籍。

圖案遊戲
play with design

接著,我們進行另一個測試,這個測試比先前那個測試更像遊戲。請看下面標註 A 到 J 的十幅黑白圖案,看完這些圖案後,請回答右邊的問題。跟剛才的測試一樣,請憑你的直覺並發揮你的想像力。你選的答案可能跟別人選的答案不一樣,但是答案無分對錯。而且,你有可能針對不同問題,挑選出同一幅圖案作答。

● 憑直覺決定圖案

· 你覺得哪一幅圖案最生動活潑?
· 你覺得哪一幅圖案最毫無生氣?
· 你覺得哪一幅圖案最有速度感?
· 你覺得哪一幅圖案最停滯不動?
· 你覺得哪一幅圖案最笨重?
· 你覺得哪一幅圖案最輕盈?
· 你覺得哪一幅圖案最嘈雜?
· 你覺得哪一幅圖案最寧靜?
· 你覺得哪一幅圖案最無趣?
· 你覺得哪一幅圖案最有趣?

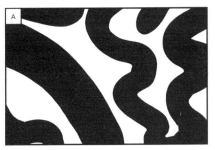

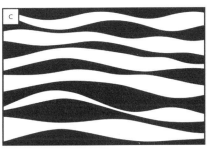

另一個圖案遊戲
another design game

接下來，讓我們更天馬行空，更輕鬆地玩另一個圖案遊戲。請從右側十幅黑白圖案中，為下側問題挑選出最佳答案。再次提醒，答案沒有對錯，別想太多，憑直覺作答就好。

你可以多花一點時間玩這個遊戲，也可以找不同人一起參與。在他們選出自己的答案後，詢問他們為何如此選擇。你還可以邀請一群人玩這個遊戲，這可是一個有趣的團體遊戲。

● 請憑直覺決定圖案

· 你覺得哪一幅圖案最歡樂？
· 你覺得哪一幅圖案最悲傷？
· 你覺得哪一幅圖案最爆笑？
· 你覺得哪一幅圖案讓你最想尖叫？
· 你覺得哪一幅圖案最放鬆？
· 你覺得哪一幅圖案最緊張不安？
· 哪一幅圖案讓你想起香草冰淇淋的味道？
· 哪一幅圖案讓你想起櫻桃塔的味道？
· 哪一幅圖案讓你想起頭痛欲裂的感覺？
· 哪一幅圖案讓你想起暴風雨的情景？

● 這裡還有更多聯想問題，可以讓你擴大想像

· 哪一幅圖案讓你想到在空中飛行？
· 哪一幅圖案讓你想到週一的早晨？
· 哪一幅圖案讓你想到查稅？
· 哪一幅圖案讓你想到德國酸菜？
· 哪一幅圖案讓你想起喜劇演員格魯喬·馬克斯＊？
· 哪一幅圖案讓你覺得焦慮萬分？

＊格魯喬·馬克斯（Groucho Marx），美國的喜劇演員。以機智問答聞名，個人特色是顯眼的鬍鬚、眉毛以及眼鏡。

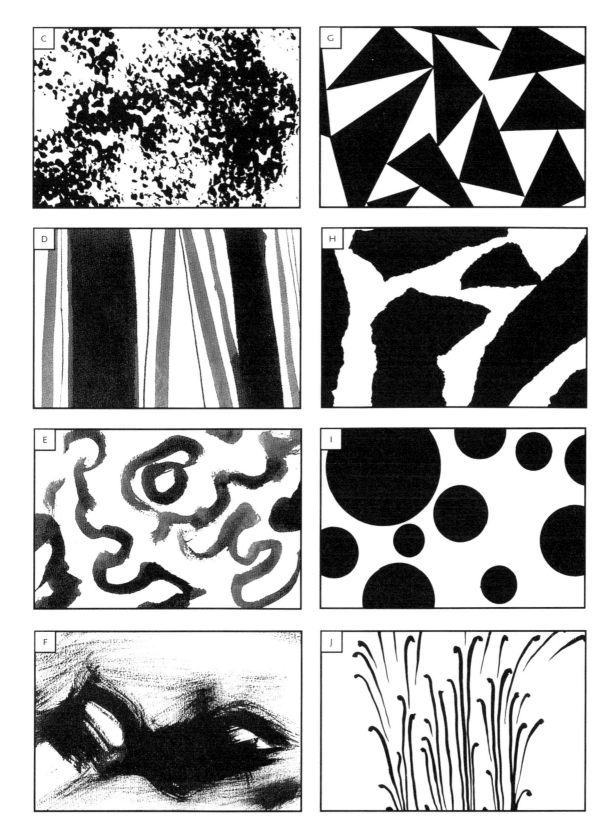

視覺張力

visual tension

完成前面幾個測試後,我們可以發現,抽象圖案讓我們自然而然地做出各種不同的聯想。想想看,如果按照一定順序排列這些圖案,譬如從最停滯不動到最有速度感,從最放鬆到最緊張,從最輕盈到最笨重,從最為甜蜜到最為酸楚,結果會怎樣呢?

在這種排列中,有些圖案會顯得更為停滯、更為寧靜、更為笨重,而另一些圖案則會顯得更有速度感、更喧鬧、更輕盈。我們也可以依照下方列表的順序排列任何圖案。

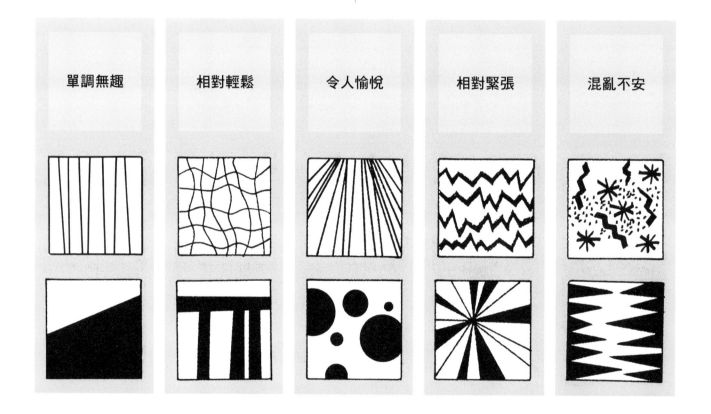

| 單調無趣 | 相對輕鬆 | 令人愉悅 | 相對緊張 | 混亂不安 |

從單調無趣到混亂不安的圖案

這個列表依據圖案的視覺張力(visual tension)強弱進行排列。有上、下兩組圖案,排在最左邊的圖案最單調乏味,這類圖案最井然有序也最無趣。排在最右邊的圖案最讓人混亂不安,這類圖案最雜亂無章也不規則。排列在最左邊和最右邊的圖案都缺乏吸引力。

在這個視覺張力列表中,排在中間的圖案整體上令人愉悅。這類圖案讓我們的大腦興奮,卻不會令人覺得難以招架。

視覺能量
visual energy

我們都是獨立的個體，有各自不同的經歷、信仰和聯想。因此，對於同樣的符號標記，我們會有自己獨特的解讀和聯想。如同前幾頁的遊戲所示，面對同樣的圖案，每個人會產生的反應不一樣。然而，雖然我們如此不同，但我們在很多方面也有共通之處。前幾頁的測試已透露一些圖案的概括規則，這些規則對畫家來說都相當實用。

我們在描述特定圖案時，會用到視覺能量（visual energy）這個概念。有些符號和圖案看起來更有能量、更活潑也更有動感。

以視覺能量來說，水平線不如垂直線，而垂直線又不如對角線。愈沒有規律可循的圖案，視覺能量就愈強。

靜態

水平線沒有展現能量，
看起來是靜止的。

動態

因為抵抗地心引力，
所以垂直線展現出更多活力。

充滿活力

因為主動抵抗地心引力，
所以對角線展現出最多活力。

動作的能量

這些線條展現出一股動作的能量。

失控的動作

這些線條表現出失控的動作，
或許是墜落。

爆炸性的動作

這些線條顯示爆炸性的運動。

視覺重量
visual weight

我們在描述特定符號圖案時會用到的另一個概念，就是視覺重量（visual weight）。就像有些圖案看起來比較生動，有些圖案看起來比較沉重。這些圖案具備的表觀重量，讓人感覺它們比其他圖案更為龐大、笨重或遲鈍；而其他圖案看起來則比較輕盈，好像可以飄浮起來，被輕易舉起來或動起來那般。

視覺能量和視覺重量往往相互排斥，但也有特例情況。許多具備視覺能量的圖案並不具備視覺重量；而沒有動態的圖案看起來就沒有輕盈感。

儘管視覺能量和視覺重量或許並不十分科學，但在討論大多數人對特定符號圖案的印象時，這兩個概念相當有用。

大小和位置

左邊圓形較大也比較靠近長方形的底部，右邊圓形比較小也遠離長方形的底部，所以左邊圓形看起來比右邊圓形更重。

邊緣與重量

左圖長方形顏色厚實、邊緣清晰，增加表觀密度，看起來比顏色虛化、邊界模糊的右圖長方形來得重些。

位置

左圖的黑色長方形和外圍長方形邊框平行，而且靠近長方形邊框的底部，看起來很穩固。右圖的黑色長方形沒有和外圍長方形邊框平行，或是並不靠近長方形邊框的底部，看起來就有點飄浮。

形狀、位置與顏色

左圖的三角形為穩定結構，顏色暗沉偏冷，而且底邊與長方形邊框平行，跟右圖的黃色圓形相比，看起來就更重些。

圖案與邊框的動態關係
dynamics of the frame

平面上的任何符號、形狀或圖案，都會跟所在平面的邊緣產生關係，不論這個平面是素描紙、水彩紙或油畫布，還是任何我們可以在上面塗抹或裝飾的材質。符號圖案與所在平面的邊緣互相作用，產生一種動態關係。這種關係會受到先前討論的視覺張力、視覺能量和視覺重量所影響。

由於大多數畫作和素描都是在長方形材質上進行創作，因此長方形邊框中的圖案與長方形邊框的動態關係，就成為構圖的重要部分。

藉由調整圖案在長方形邊框中的傾斜角度及其與長方形邊框的距離，就能創造出動向、伸展與衝突等視覺感受。從下列圖例可知，位置、距離、重量和能量都會影響我們對圖案的解讀。

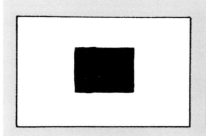 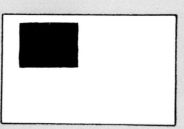

圖形與邊框的距離

圖形愈靠近長方形邊框的邊緣，視覺張力就愈強。與左圖中的長方形相比，右圖中的長方形因為非常靠近邊框，或者感覺被困在角落裡，因此視覺能量更強，以視覺重量來說，也顯得更輕盈。

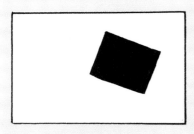 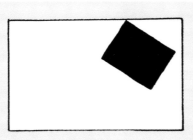

圖形與邊框的傾斜角度

跟上面那兩個長方形相比，這兩個長方形因為跟邊框都呈現傾斜角度，因此視覺能量更大。跟左圖相比，右圖中長方形的視覺張力較大，因為這個長方形有一個邊角觸碰邊框。長方形跟邊框產生關係時，就形成幾個多角圖形。

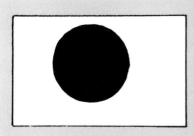 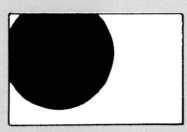

穿透邊框

右圖中的黑色圓形產生較大的視覺張力或視覺能量，因為這個圓形看起來已經穿透邊框。藉由暗示圖形進入或越出邊框的動作，以及調整圖形與邊框的相對大小，就能創造出強大的視覺張力。

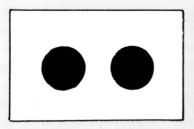

與邊框的關係

左圖缺乏視覺張力，因為兩個圓形跟邊框和彼此之間的距離都相等，處於靜態關係。而右圖的圓形和旁邊的不規則圖形產生對比，在大小、顏色、形狀、材質和傾斜方向上存在差異，而且圖形還與邊框觸碰，創造出更強大的視覺張力。

為什麼「物物不等距，變化產生美」有效？

why the ONE RULE OF COMPOSITION works

　　不斷尋求變化，讓生活多彩多姿，這是人的天性，「物物不等距，變化產生美」這個構圖法則正是尊重人類的這種天性。藉由在構圖時創造變化，我們就能創作出更多樣的作品。成功的構圖就是基於人類這種喜愛變化的需求。

　　這本書的主旨是如何創作出賞心悅目的作品，因為這是大多數畫家追求的目標。然而，引導你創作賞心悅目作品的所有原則，同樣也可能引導你創作令人生厭的作品，譬如：單調乏味的作品或雜亂無章的作品。也有可能那就是你的創作意圖，是你刻意讓作品給人如此感受。

　　由於我們都是獨立的個體，有各自不同的生活經歷、信仰和聯想力。因此，面對同樣的符號圖案，每個人會有自己獨特的解讀。我們創作的圖案也會引發觀者無窮盡的解讀，因為這些圖案並沒有廣泛普及的明確寓意。

● 利用變化產生趣味

　　在下面這幅快速完成、運用想像力畫出的靜物習作中，畫家刻意地遵循「物物不等距，變化產生美」這個構圖法則。畫中各個部分都形成變化，而且這種變化恰到好處，讓畫作既有趣味，又不會失去整體的統合感（在此運用的構圖原理將在後續章節逐一詳述）。

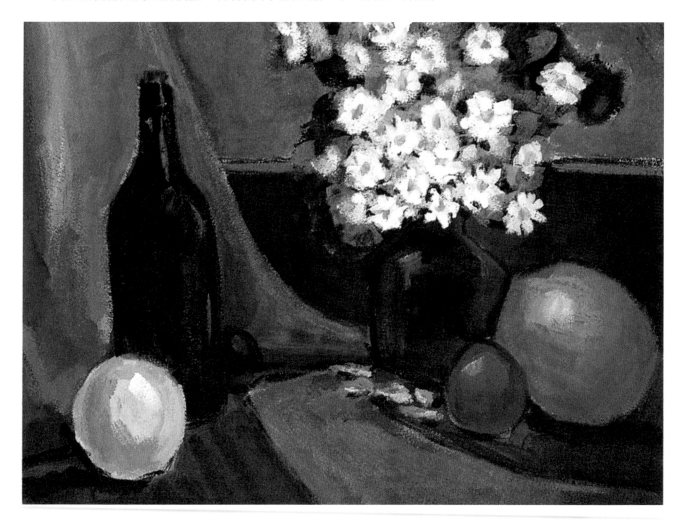

物體形狀彼此不同

畫中物體的形狀大小不一,有簡單也有複雜(不過現在看來,畫面上還是出現太多無趣的圓形。或許可以用檸檬和南瓜代替畫中的黃色圓形和橙色圓形,應該會讓整體畫面效果變得更好)。

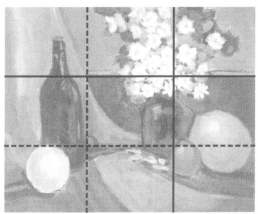

畫面布局

這幅畫的趣味中心是鮮花,位於構圖三分法中,水平線與垂直線的一個交叉點上,並形成一個視覺焦點(最吸睛)。因為鮮花是畫面中最明亮、刻畫最細緻也最複雜的地方,看起來也比畫中其他部分更為生動。

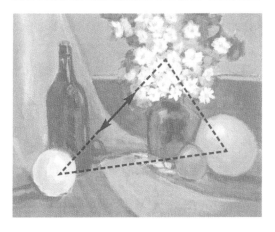

引導觀者的視線

在這幅畫中,所有線條都吸引觀者將目光聚焦在畫面內部,而非畫面外部。畫面中並未出現任何線條或形狀,可能引導觀者注意到畫面邊緣或畫面的四個角落。畫中最為明亮的三個焦點區域,包括:鮮花、黃色圓形和橙色圓形,形成三大趣味點,吸引觀者將目光聚焦於畫面內部。另外值得注意的是,這三大趣味點連接起來形成一個三角形路徑,三角形的三邊都沒有跟邊框平行。

優秀構圖的科學依據
The Science Behind A Good Composition

「物物不等距,變化產生美」這個構圖法則甚至具備生理學上的依據。當神經受到刺激,會發生複雜的化學反應,把訊息傳遞給大腦。如果刺激不斷重複或者維持很長一段時間,神經內的特定化學物質會被耗盡,無法再傳遞訊息給大腦。於是,感覺停止了,也就是我們說的神經麻木了。簡單講就是,不斷重複的刺激會讓神經麻木。為了防止神經麻木,我們需要尋找各式各樣的刺激,讓我們的大腦保持興奮,不會麻木無感。

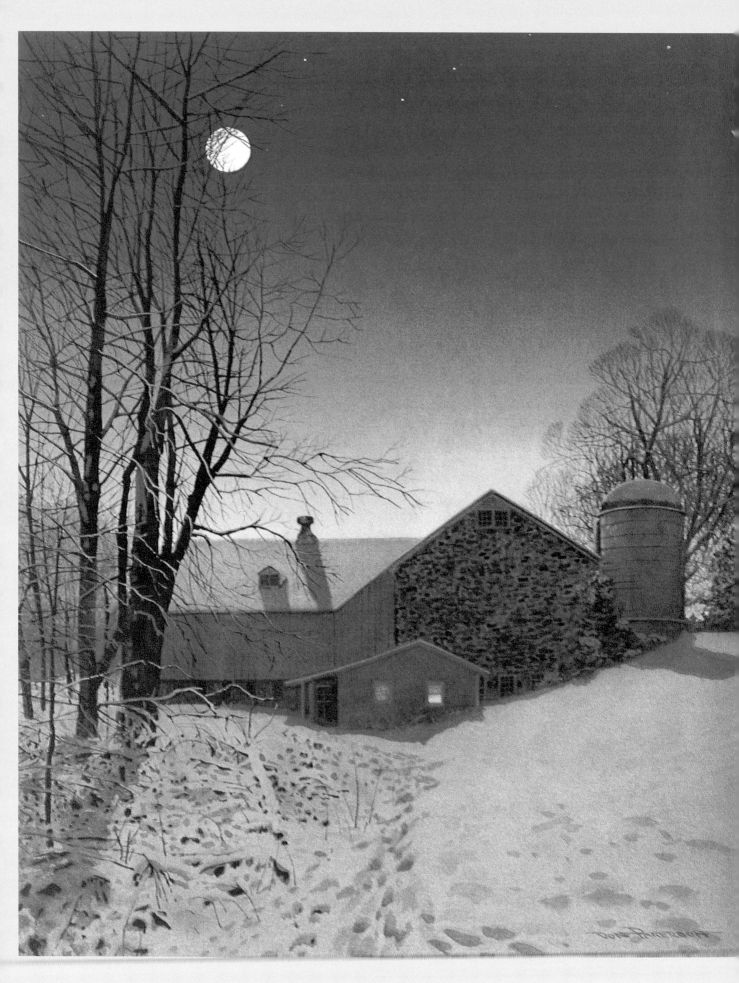

Chapter 2

making things
interesting

———— 第二章 ————

讓畫面變有趣

如何讓畫面看起來更有趣呢？變化。

在前幾章中，我們得知視覺布局本身就極具表現力。由於天性使然，我們總會不自覺地賦予周圍事物不同的含意，看到不同的圖案也會喚起我們不同的情感反應。但是，並非所有視覺布局都會令人覺得愉悅、美麗動人。有些視覺布局看起來就比其他視覺布局來得有趣，也更賞心悅目。

遵循「物物不等距，變化產生美」這個構圖法則，就能讓畫面變得豐富有趣又賞心悅目。藉由在畫面分割、物體間距、圖形構面和物體配置上創造變化，讓作品更引人注目。

在本章中，我們會探討如何將「物物不等距，變化產生美」這個構圖法則，應用到創作的各個方面，讓你順利創作出構圖一流又趣味盎然的作品。

〈月圓〉（Full Moon）｜唐納‧派特森（Donald W. Patterson）｜18"×15"（46×38cm）｜水彩、不透明水彩

畫面分割

dividing the boundaries of your painting

視覺圖像的邊緣或邊框可以營造出空間感，就連一塊未經任何修飾的空白畫布，也可以暗示空間感。在這塊空白畫布上畫一條線或任何符號，畫布範圍內的視覺空間就會更清楚地呈現出來。

在長方形畫面上畫一條線，這條線可能是海天相連的交界，也可能是桌子的邊緣，或是牆壁或窗戶的底部。記住，在分割長方形畫面時，要遵循「物物不等距，變化就是美」這個構圖法則。

畫面單調無趣

將畫面對半分割，會讓畫面看起來單調乏味。將地平線置於風景畫的中間位置，也讓畫面看起來非常單調，因為沒有主角，沒有以天空或地面為主。

以地面為主的有趣畫面

當畫面分割不均等時，就形成不等距。把地平線畫在從畫面底部往上延伸三分之二處，讓地面成為畫面的主角，就能創造更多趣味。

以天空為主的有趣畫面

把地平線畫在從畫面底部往上延伸三分之一處，讓天空成為畫面的主角，畫面就會變得更有趣。

畫面單調

將畫面均分為地面、樹林和天空，違反「物物不等距，變化產生美」這個構圖法則。切記，千萬別將風景畫的畫面均分。

● 增加視覺趣味

幾乎所有平均分割的畫面，看起來都單調無趣。舉例來說，以對角線分割畫面，儘管分割後的兩個三角形並非鏡像，但是間距還是很規律，因此畫面看起來還是單調無趣。記住，分割畫面是讓畫面變有趣的好機會。

畫面單調無趣

不要將畫面對半均分，像這樣對角分割畫面，會讓畫面看起來單調無趣。

畫面效果改善

雖然不是對角均分，但是斜線將畫面兩邊依等比例均分，因此畫面看起來還是很單調無趣。

畫面效果最好

這條斜線將畫面做出大小區分，斜線到畫面右上角的距離，跟斜線到畫面左下角的距離不同，因此畫面效果最好。

畫面單調無趣

山峰位於畫面正中央，造成山峰左右兩條線的長度一致，違反「物物不等距，變化產生美」這個構圖法則。

畫面效果改善

山峰沒有位於畫面正中央，因此創造更多趣味。但是山峰左右兩條線的高度一致，缺少變化。

畫面效果最好

沒有任何間距相等。山峰沒有位於畫面正中央，山峰左右兩條線不等長，而且畫面兩側被分割為四個不同長度，讓畫面效果最好。

畫面單調無趣

山峰把畫面上下對半分割，兩座山的坡度一致、高度也一致，山峰左右兩條線的長度也一致，因此畫面看起來單調無趣。

畫面效果改善

畫面效果雖然有改善，但看起來還是很無趣，因為三座山的坡度相同，左右兩條線的長度也一致。

畫面效果最好

四座山的坡度、高度都不同，山峰左右兩條線長度也不一樣，加上畫面兩側分割為不同長度，增加許多趣味，因此畫面效果最好。

有趣的邊界分割

interesting boundary divisions

本頁展示的畫作，都是說明在長方形畫面上進行有趣分割的好例子。這些風景畫藉由地平線和其他水平線，分割為不均等的面積。運用「物物不等距，變化產生美」這個構圖法則，將畫面分割為幾個不等距的塊面，就能讓畫面變得更有趣。

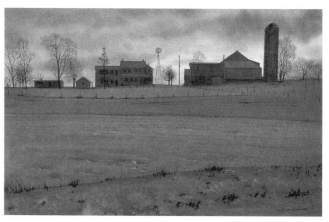

地平線位置較高

這幅畫作以較高的地平線，
讓天空下的農場剪影增添更多戲劇效果。

〈夕陽餘暉〉（Last Glow）｜唐納·派特森（Donald W. Patterson）
13"×20"（33×51cm）｜水彩、不透明水彩

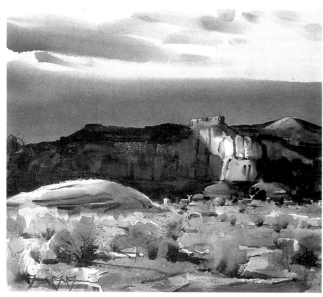

畫面分割為幾個水平帶狀

畫面分割成幾個寬度不同的水平帶狀，
表現峽谷地貌的不同地層。

〈峽谷地貌〉（Canyon Lands）｜法蘭克·拉盧米亞（Frank LaLumia）
20"×24"（51×61cm）｜水彩

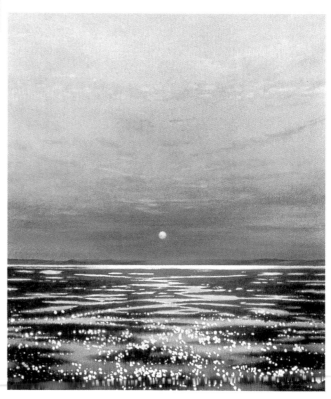

地平線位置較低

這幅畫作採用較低的地平線，讓天空成為畫面的主要部分。
太陽到左右兩邊距離相等，這種畫面配置較為穩定，非常適合描繪夕陽西下的寧靜景色。

〈河口餘暉〉（Estuary Light）｜羅伯特·雷諾茲（Robert Reynolds）
24"×20"（51×61cm）｜水彩

22

劃分物體之間的空間
dividing the space between objects

現在，我們來看看如何善用間隔和空間，讓物體更引人注目。因為物體之間的配置，就是觀者是否覺得物體有趣的關鍵。

在本頁圖例中，每組線條之間的間隔愈來愈不規律，觀察它們的效果。間隔愈多變，畫面就愈有趣。

畫面單調無趣

間隔平均的配置讓畫面看起來最為無趣。

畫面效果改善

在間隔增加一點變化，能讓畫面多一點趣味。不過，畫面中的間隔仍有規律可循。

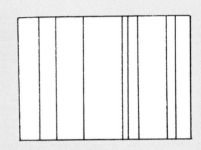

畫面效果最好

間隔全不相同，也無規律可循，讓觀者欣賞畫面時，放慢速度觀察圖案，因此畫面效果最好。

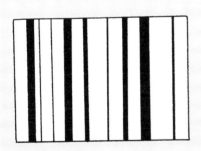

線條寬度不一

線條寬度各不相同，增加畫面變化與趣味。

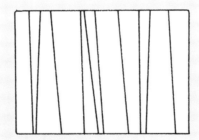

線條方向不一

線條方向各不相同，破壞單一平行的配置，增加畫面趣味。

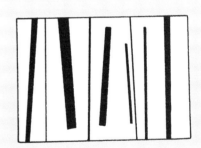

線條豐富多變

線條間隔、線條寬度和線條方向全都不同，產生更多視覺活動，更吸引觀者注意。

利用空間變化創造趣味

varied spacing adds interest

本頁將用圖例說明間隔和細節如何讓一排樹木變得更生動有趣。看看那排平均分布的松樹,看起來多麼單調不自然。相較之下,其他粗細不一、疏密有致、高低錯落的松樹,看起來就很自然有趣。

本頁介紹的規則同樣適用於其他物體,譬如靜物畫中一排間隔平均排列的酒瓶,看起來也會很單調乏味。

畫面單調無趣

物體之間的間隔一再重複,毫無變化,讓畫面單調無趣。這種情況要盡量避免。

畫面效果改善

樹木間隔有變化,讓畫面變得比較有趣,但還是有規律可循。

畫面效果最好

樹木間隔不同,樹幹粗細不一,讓樹木看起來更生動自然,畫面圖案也更有趣。

畫面單調無趣

樹木間隔平均,看起來很不自然。

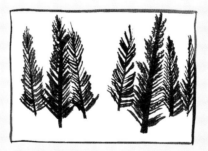

畫面效果改善

藉由改變樹木的間隔、斜度和高度,就能為畫面增加趣味。

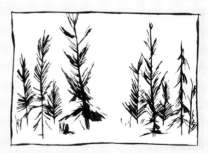

畫面效果最好

跟先前的圖例相比,此圖的樹木配置更有趣,看起來更生動自然。

設計有趣的形狀
creating interesting shapes

在畫畫時，我們畫出的每個形狀都應該生動有趣。一般說來，複雜的形狀比簡單的形狀更有趣，不等邊的形狀比等邊的形狀更有趣，傾斜的形狀比與外圍邊框平行的形狀更有趣，凹凸有致的形狀比只有外凸的形狀更有趣。我們所畫的形狀愈符合「物物不等距，變化產生美」這個構圖法則，看起來就會愈有趣。

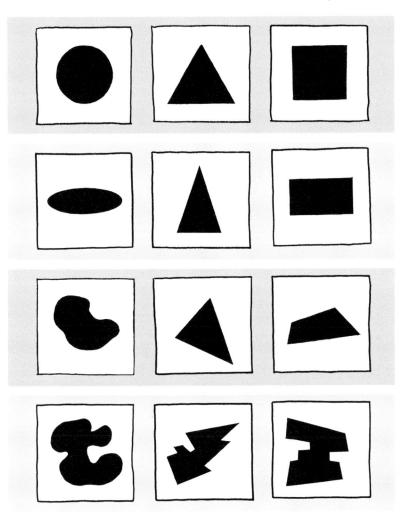

單調無趣的形狀

正方形四邊一樣長，角度都相等，等邊三角形的邊長和角度也一樣。圓形的圓心到圓周上任何一點的距離也相等。所以，這些形狀看起來都很單調無趣。

相對有趣的形狀

將形狀往某個方向做變化，就能讓單調無趣的幾何形狀變得更有趣。比方說：橢圓形和長方形的長寬不等，等腰三角形的高度和寬度不等。

非常有趣的形狀

將形狀往某個方向做變化，再調整形狀的傾斜角度，使形狀與外圍邊框不平行，就能讓形狀看起來更生動有趣。

增加形狀的視覺能量

在形狀上增加內凹和外凸，可以讓形狀更具視覺能量。凹凸有致的形狀比只有外凸的形狀更為有趣。

讓尋常物體的形狀變有趣

interesting shapes in common objects

　　尋常物體的形狀如果跟圓形、正方形或等邊三角形相似，就會讓畫面變得單調無趣。不過，有時候這些單調無趣的形狀並不容易察覺出來。比方說：我們看到一朵圓形花朵、一片呈三角形的帆船、一扇呈方型的窗戶，我們也許無法一眼看出這些單調無趣的形狀。但每次遇到這種情況時，就是為畫面增添趣味的好機會。本頁圖例說明如何運用「物物不等距，變化產生美」這個構圖法則，將形狀單調的物體，轉變為形狀有趣的物體。

非常單調

樹木呈圓形，看起來非常單調。

比較有趣

樹木形狀有變化，看起來比較有趣。

非常有趣

樹木形狀凹凸變化，樹枝穿梭其中，看起來非常有趣。

非常單調

房屋缺乏透視感、平行邊長相等，看起來非常單調。

比較有趣

房屋有透視感，看起來比較有趣。

非常有趣

房屋增加斜面外凸的形狀，看起來更加生動。

有趣形狀的應用：作品實例解說

interesting shapes applied

一幅有趣的作品必定包含這兩個要素：豐富的變化與有趣的形狀。本頁的兩幅畫作雖然風格不同，但畫面都充滿有趣的形狀。這兩幅作品都值得好好研究，看看畫家如何應用「物物不等距，變化產生美」這個構圖法則。

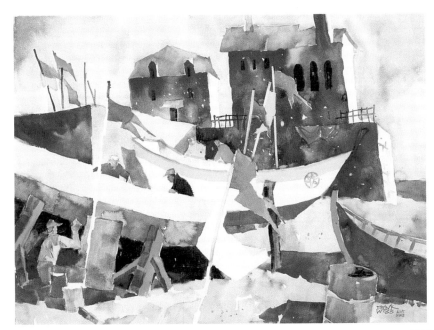

複雜形狀

這幅畫裡的形狀大小不一、邊長不同、角度互異，而且形狀邊緣都沒有跟畫面邊緣平行，並利用凹凸形狀與周圍形狀結合。

〈卡斯凱斯〉（Cascais）
法蘭克·韋伯（Frank Webb）
22"×30"（56×76cm）｜水彩

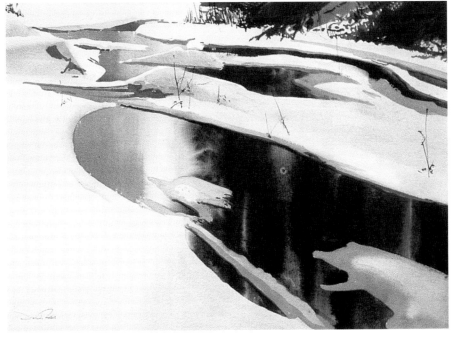

簡單形狀

在這幅畫作中，深色河水的形狀和白色雪地的形狀在大小和高度上都有所不同，畫面上每個形狀也長度不一。儘管這幅畫作構圖簡單，但看起來卻一點也不單調無趣。

〈#5〉傑克·雷德（Jack Reid）
28"×38"（71×97cm）｜水彩

27

創造有趣的組合

creating interesting groupings

「物物不等距，變化產生美」這個構圖法則同樣適用於成組物體的不同配置。無論是一片樹林、一堆瓶子或一群人，如果把每棵樹、每個瓶子或每個人都畫成一樣大，把樹木之間、瓶子之間、個人之間的間隔畫得一樣，作品就會顯得單調無趣。

在此介紹一個構圖小祕訣：**單數物體往往比雙數物體更有趣**。對於人類思維而言，單數物體，譬如：三個、五個、七個物體會更引人入勝，也許是因為兩兩成對後，「多出來的那個物體」讓我們有了發揮想像力的空間。三角形或五角形本身就比正方形更有趣，因為它們有單數邊。

二十世紀廣受歡迎的水彩教師艾德加・惠特尼（Edgar Whitney）曾提出「惠特尼主義」（Whitneyisms）。他以簡單好記的措詞，總結各種實用的繪畫理念，至今仍讓水彩畫家津津樂道。惠特尼最受人喜愛的構圖技巧之一是，利用「熊媽媽、熊爸爸、熊寶寶」這種順序來排列形狀。

大家都知道，熊爸爸體形最大，熊媽媽體形中等，熊寶寶體形最小，但是惠特尼主張以「**熊媽媽、熊爸爸、熊寶寶**」的順序排列，也就是**讓形狀依照中大小的順序排列**，形成高低大小、交錯對比。

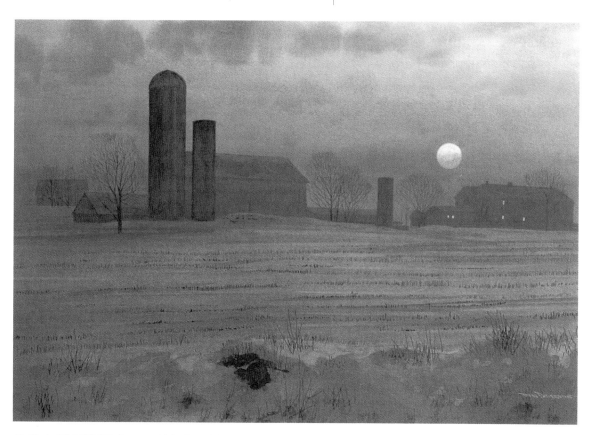

參差交錯創造趣味　這幅水彩畫描繪的農場建物大小不一、有高有低，參差交錯，生動有趣。畫中物體以單數成組出現，譬如：三座筒倉、五棟房舍等。這些建物大小不一，間隔互異，營造出豐富多變的畫面，不僅吸引觀者注意也誘發觀者思考。

〈冬日夕照〉（Wintry Sunset）| 唐納・派特森（Donald Patterson）| 18" ×27"（46×69cm）| 水彩

單調無趣：
由高到低排列

圖中人物雖然高度不一，產生一些變化，但是卻由高到低的順序排列，畫面單調無趣。

比較有趣：
更生動的布局

將最高的人物放到左邊，右邊是兩個高度差不多的人物，形成不對稱配置，看起來更加生動。

單調無趣：
對稱布局

圖中物體在形狀、色彩和質感上各不相同，畫面增加了趣味。但是對稱布局看起來還是很單調。

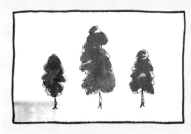

比較有趣：不對
稱布局對稱布局

將較高的物體放到一側，讓物體高低交錯，創造出一種更有活力的不對稱布局。

單調無趣：
樹木高度一致

圖中有三棵樹，雖然單數物體本來就比雙數物體有趣，但是樹木高度一致，因此這種布局還是單調無趣。

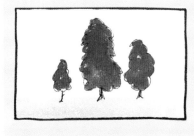

比較有趣：
樹木高度不一

現在，中間那棵樹比較高，旁邊兩棵樹高度差不多，畫面有所改善。但是這種對稱構圖看起來還是不夠有趣。

更加有趣：媽媽、
爸爸、寶寶的排列

這三棵樹從右到左呼應「媽媽、爸爸、寶寶」的順序排列，遵循「物物不等距，變化產生美」這個構圖法則，形成一個有趣的組合。

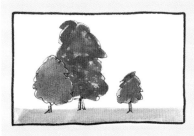

非常有趣：高低
不一、有疏有密

這個布局運用三隻熊技法做變化，不僅三棵樹高低不一，連彼此間距都不一樣，畫面瞬間變得非常有趣。

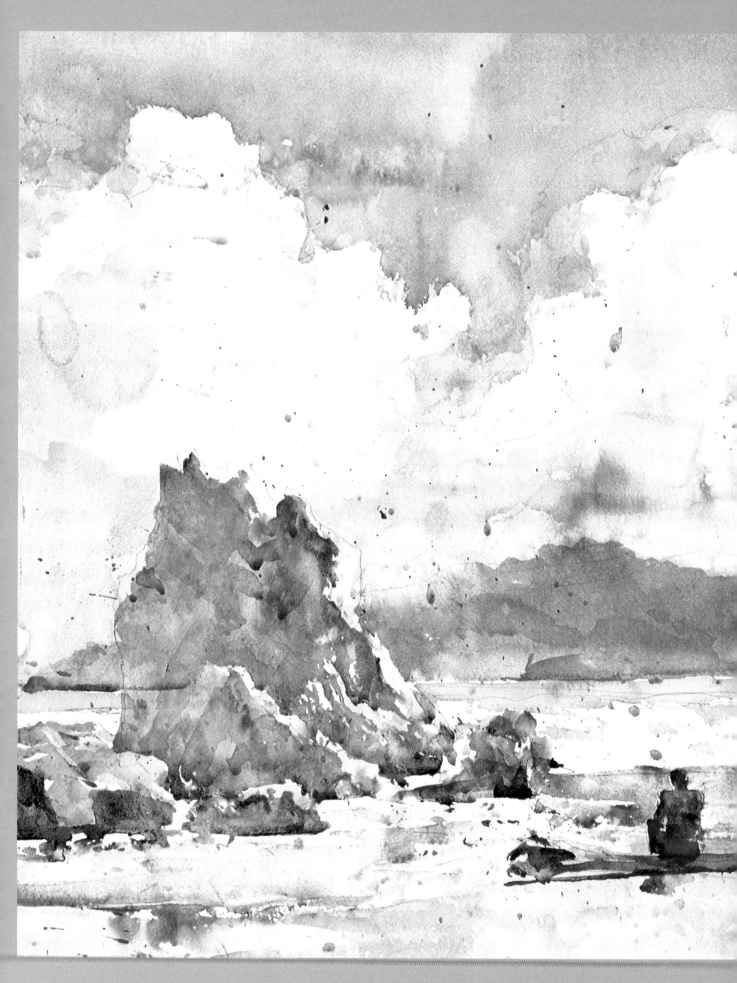

Chapter 3

<div style="color:gray">

achieving dynamic balance

</div>

---第三章---

達到動態平衡

需要變化, 也需要平衡。

在本章中，我們將探討如何運用「物物不等距，變化產生美」這個構圖法則，讓畫面達到動態平衡。我們已經知道複雜圖案可以創造視覺張力，這種視覺張力讓作品更有趣，提供刺激吸引觀者注意。

然而，畫面太過複雜會造成視覺混亂，看起來令人厭煩。我們必須在單調無趣的井然有序和令人不悅的雜亂無章之間找到平衡。變化過多會讓作品失去統合感，但缺少變化又會讓作品失去趣味性。

作品需要變化，才得以彰顯趣味。但這種變化必須達到平衡，才能讓畫面協調。所以，畫面需要達到動態平衡。

〈**大河**〉（Grand River）｜查爾斯·雷德（Charles Reid）｜24"×18"（61×46cm）｜水彩

平衡的重要
the importance of balance

想要創作賞心悅目的作品，畫面達到動態平衡是不可或缺的關鍵之一。不平衡會使人不安並令人分心，因此構圖不平衡的作品會讓人覺得不舒服。心理上失去平衡跟身體上失去平衡，一樣讓人不愉快，所以會有「心理失衡」（mentally unbalanced）這種說法。缺乏平衡，意謂著殘缺不全、猶豫不決和不可預知。

如果作品的構成要素無法吸引觀者的視線越過畫面中軸，作品就缺乏平衡。如果畫面上所有物體都聚集在某一側，觀者就沒有理由將視線移動到另一側。缺乏平衡會讓人覺得不完整，這種不完整感會擾亂觀者的心理平衡。

如果畫面中軸兩側的物體都一樣，就會達到一種靜態平衡。但是這種平衡缺乏視覺張力，也沒有什麼趣味。

當畫面中軸兩側的物體彼此不同，就會達到一種動態平衡。我們會發現，欣賞這種具有動態平衡的作品，讓人賞心悅目，也滿足我們的美感品味。

缺乏平衡

如果視覺活動都聚集在中軸的一側，就無法吸引觀者將視線越過中軸，因此產生一種不平衡感。

靜態平衡

如果視覺活動都聚集在中軸上（左圖），或都聚集在中軸兩邊同樣的位置（右圖），就會達到一種靜態平衡。

越過中軸

所有視覺能量都聚集在畫面一側（左圖），違反「物物不等距，變化產生美」這個構圖法則。因此，觀者的視線不可能越過中軸分割線，導致作品缺乏平衡，無法引人注意。藉由將一個具有視覺能量的要素放置到中軸另一側，就能引導觀者的視覺越過中軸，達到動態平衡（右圖）。

對角軸

中心軸不一定都是垂直的，也可以是對角均分。把所有物體聚集在畫面對角軸的一側（左圖），只會讓畫面缺乏平衡。右圖清楚說明，如果把具有視覺張力的物體放到對角軸的另一側，就能創造一種動態平衡。

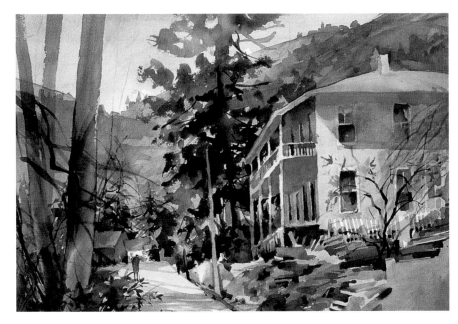

視覺能量達到平衡

在〈山中一隅〉中，大部分視覺能量集中在畫面右側。但是畫面左下角的人物和房子因為畫得特別小而受到矚目。觀者的視線受到引導，越過中軸到畫面左側，畫面左側的幾棵樹木形成視覺阻隔，引導觀者將視線重新移回畫面內部。畫面左側的人物、房子和樹木形成一個整體，與畫面右側那棟面積較大，視覺能量更強的房子互相抗衡，達到一種動態平衡。

〈山中一隅〉（A Place in the Mountains）
瑪格麗特・馬汀（Margaret M. Martin）
22"×30"（56×76cm）｜水彩

巧妙的平衡

畫面右方的火車以相當獨特的視角呈現，引導觀者將視線集中到畫面焦點，也就是遠方的火車頭上。天空中如羽毛般的煙霧和呈三角形的雲層，同樣引導觀者將視線聚集到畫面焦點——遠方的火車頭上。畫面左側鐵軌旁邊的建築物與畫面右側的火車，在視覺能量達到平衡。儘管跟占據主要畫面的火車相比，這些建築物顯得矮小，卻足以讓畫面看起來不會偏向一側。這些建築物也有一個重要功能，就是避免觀者將視線從畫面左側離開畫面。如果沒有這些建築物，那麼畫面右側兩道斜線的戲劇化交會，會讓觀者感受到一種強大的動感，而將視線離開畫面。

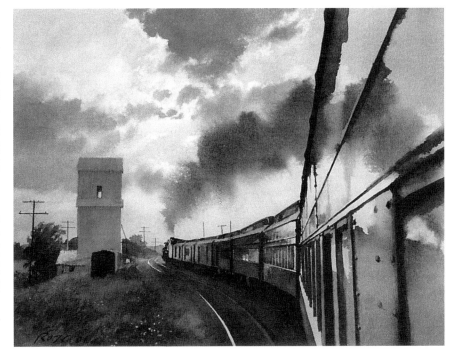

〈西線郵務火車〉（Westbound, With Mail）
泰德・羅斯（Ted Rose）
12"×16"（30×41cm）｜水彩

靜態平衡與動態平衡
static versus dynamic balance

　　畫面平衡跟調整畫中物體的視覺重量和視覺能量有關。如果畫面中軸兩側的物體，在視覺重量和視覺能量等視覺要素上的條件都一樣，達到的平衡就是靜態平衡。靜態平衡違反「物物不等距，變化產生美」這個構圖法則。

　　如果中軸兩側物體在視覺重量和視覺能量上都不相同，就產生一種動態平衡，而且物體彼此間距不同，也符合「物物不等距，變化產生美」這個構圖法則。

　　靜態平衡又被稱為**正式平衡**、**標準平衡**或**對稱平衡**，因為靜態平衡以中軸兩側安排相同且對稱的物體為基礎。動態平衡又被稱為**非正式平衡**、**不標準平衡**或**不對稱平衡**，因為動態平衡以中軸兩側的不均等配置為基礎。

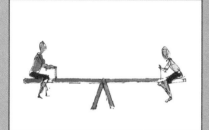

靜態平衡

兩個小孩坐在蹺蹺板的兩端，他們重量相同，坐的位置到蹺蹺板中心的距離也相等，因此得以達到平衡，蹺蹺板兩端一樣高。

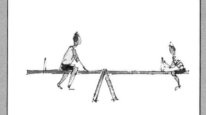

動態平衡

兩個小孩坐在蹺蹺板的兩端，其中一個小孩體重較重，如果坐的位置到蹺蹺板中心的距離相等，蹺蹺板兩端就不可能一樣高。為了讓蹺蹺板兩端一樣高，體重較重的小孩必須坐得離蹺蹺板中心近一些，體重較輕的小孩必須坐得離蹺蹺板中心遠一些。

對稱布局

不要把物體置於畫面中央，因為中心區是畫面最無趣的部分。對稱構圖讓畫面呈現靜態平衡。

不對稱布局

圖中樹木與房屋雖然置於中心區，但呈現不對稱布局，所以增加視覺趣味，但畫面還是很靜態。

靜態平衡

圖中樹木與房屋位於中軸兩側，視覺重量和視覺能量都一樣，所以畫面呈現靜態平衡。

動態平衡

儘管以視覺重量來說，畫面左邊的房屋和樹木看起來比右邊的房屋和樹木要重得多，但右邊的房屋和樹木還是產生了一種適當的抗衡，讓畫面創造出一種動態平衡。

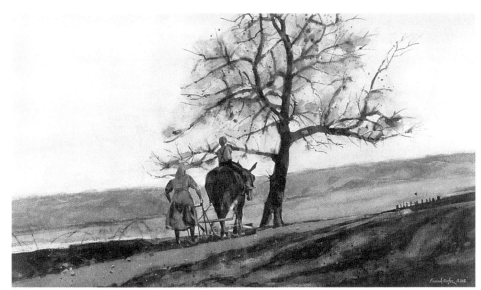

主題對象居中但不對稱

雖然在這幅畫中,主題對象位於畫面中心區,但視覺要素呈現不對稱布局,增加畫面趣味。如果畫家在樹木左右兩邊各畫上一個人物,畫面就會變得更靜態也更單調。

〈春耕〉(Spring Plowing)
法蘭克·諾佛(Frank Nofer, AWS *)
9"×12"(23×30cm)| 水彩

色彩和視覺重量的動態平衡

畫面左側那隻紅色小鳥和畫面右側那團暗色灌木叢達到完美平衡,讓觀者的視線越過中軸來回移動,為畫面創造無窮的趣味。

〈灌木叢外〉(Beyond the Thicket)
法蘭克·諾佛(Frank Nofer, AWS)
14"×27"(35×69cm)| 水彩

＊美國水彩畫協會(American Watercolor Society, AWS)署名會員。

讓視覺重量與視覺能量達到平衡
balancing visual weight and energy

要達到動態平衡，必須依據視覺重量和視覺能量，對畫中各種構成要素進行調整，這樣畫面變化才會恰到好處，趣味橫生，又不會失去整體感。如果畫中各種構成要素在視覺重量和視覺能量上彼此均等，就會產生靜態平衡，畫面會變得單調無趣。但是，如果畫中各個構成要素在視覺重量和視覺能量上差異過大，畫面也會失去平衡。

藉由調整視覺重量和視覺能量，就能讓兩個構成要素達到動態平衡。看起來很重的物體可以藉由動態感十足的物體互相平衡。在大小、色彩、複雜度和其他許多屬性上進行調整，就能在視覺上創造一種令人興奮的平衡。比方說，色彩明亮或紋理明顯的物體可以藉由顏色暗淡或紋理不明顯、但體積更大的物體互相平衡。

重量

左邊的大色塊跟右邊更重更深的小色塊達到平衡。

能量

左邊的大色塊跟右邊視覺能量較強的小色塊達到平衡。

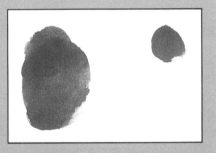

顏色

左邊偏冷的大色塊跟右邊偏暖的紅色小色塊達到平衡。

紋理

左邊平滑的大色塊跟右邊紋理明顯的小色塊達到平衡。

複雜度

左邊的簡單色塊跟右邊的複雜色塊達到平衡。

漸變

左下角的實體色塊跟右上角的漸變形狀達到平衡。

距離

在這個拉長的邊框中，左邊色塊的重量被右邊延伸的空間平衡掉。

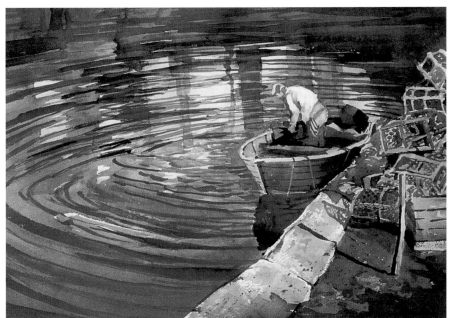

仔細描繪的水面波紋與趣味中心互相平衡

這幅畫的趣味中心集中在右下角。如果畫家沒有仔細描繪水面波紋與倒影，這幅畫看起來就會倒向一邊，觀者的視線也會沿著右下角一直延伸到畫面外。畫家利用波紋漣漪的圓圈形狀，引導觀者將視線重新移回畫面。

〈第一印象〉（First Impression）
佛瑞‧華金斯（Jeffrey J. Watkins）
11"×14"（28×36cm）｜水彩

利用距離與空間來平衡色彩

畫面左邊一身紅洋裝的女子，在視覺重量和視覺能量上都引人注目，而畫面右方沒有其他物體可與其達到平衡。於是，畫家在畫面右邊留出大量牆面與建築，以此平衡畫面左邊的紅衣女郎。畫中女子臉朝左方，看起來正往左邊走去，如果畫面右邊沒有留出大片空間，觀者的視線就會移到畫面外。

〈紅衣女郎〉（The Lady in Red）｜法蘭克‧諾佛（Frank Nofer, AWS）
10"×19"（25×48cm）｜水彩

Chapter 4

pleasing
the eye

———— 第四章 ————

取悅觀者的布局

———————————

思考觀者角度，並做出對應布局。

———————————

　　在本章中，我們探討觀者在欣賞畫作時，最有可能遵循的視覺動線。掌握這項資訊，你就能有意識地決定觀者欣賞你作品時的視覺動線。如果你的作品能吸引觀者凝神注視，又能讓觀者賞心悅目或目眩神迷，那麼你的作品在構圖上就算成功了。

　　好的構圖不是純屬巧合，而是畫家刻意構思的結果。在提筆作畫以前，你必須先花一點時間，進行這種刻意構思。你必須：**認真思考觀者會如何觀看你的作品，然後做出相應的構圖布局。**

　　觀者觀看事物的方式及觀看事物的理由，是「物物不等距，變化產生美」這個構圖法則的基礎。當畫面中的物體彼此之間的間距不同時，觀者就有更多東西可看。當畫面中的物體彼此之間有太多間距相等，觀者一眼就能察覺其中的規律，因此失去興趣仔細觀看，而移開視線。但是，懂得巧妙運用間距變化，就能留住觀者的目光在畫面內來回移動。當觀者無法一眼察覺畫面布局規律，他們自然就會定神凝視，想一探究竟。這種視覺遊戲不僅逗觀者開心，也讓畫作趣味盎然。

———————————

〈**南瓜時節**〉（Pumpkin Time）│羅德‧勞倫斯（Rod Lawrence）│10"×7"（25×18cm）│壓克力

視覺動線
path of the eye

　　觀者在觀看一幅畫作時，往往會遵循一定的觀看路線。畫家可以運用策略，刻意掌控這種觀看路線。身為畫家，我們要做的是讓這種觀看路線愈有趣愈好，讓觀者的目光能在畫面上停留愈久愈好。我們並不希望觀者一眼就看完作品，而是期待觀者能定睛凝視作品，享受一段美妙愉悅的視覺洗禮。

　　孩童開始學習閱讀時，被教導遵循從左上方開始看起，然後往右下方閱讀*。經過十二年的學校教育和經年累月的閱讀，人們在閱讀時都是從左上方開始看起，這已經成為一種根深柢固的習慣。因為這種強大的慣性，所以我們在觀看作品時，往往也是從左上方開始看起。因此，左上方是讓觀者開始觀看作品的一個絕佳切入點。

從左上方到右下方

大多數人看到圖中這條線，都會形容這條線的走向是從左上方到右下方。為什麼？因為這樣符合人們閱讀時從左上方看到右下方的視覺動線。

從左下方到右上方

大部分人看到圖中這條線，都會形容這條線的走向是從左下方到右上方。而這種走向不符合人們從左上到右下的閱讀習慣。

從左到右

這些線條看起來「符合常理」，也就是說，符合人們從左到右的觀看習慣。

打破常規

這些線條違反人們的觀看習慣，所以看起來更具活力。

＊此處指的是英文的閱讀視線。英文文體編排方式是從左上到右下。

畫面上的「吸睛區」

compositional "magnets"

　　一幅好作品一定有某個特別之處，也就是有持續吸引觀者注意的特定主題。如果沒有主題，作品看起來會顯得空洞或好像少了什麼，觀者很快就會感到無趣。

　　每幅畫都必須有一個趣味中心，這個趣味中心展現出畫家的創作初衷。透過表現特定主題，作品自然能傳達作者的情感，引起觀者共鳴或產生反應。就連非寫實的抽象作品也需要趣味中心，才能避免被當成美化牆壁的壁紙。

　　換句話說，每幅畫都需要一個像磁鐵又像船錨的顯著特徵。具有如磁鐵般的吸引作用，是指這項特徵讓觀者無法抗拒，深深受到吸引。而發揮船錨作用，是指這項特徵抓住觀者的目光後，就讓觀者難以將視線移開。一幅作品必須在視覺上和精神層面上都吸引人，才能做到這樣。

　　要使作品產生如此魅力，藉由兩種如磁鐵般的要素來吸引觀者，意即**焦點**（focal point）和**趣味中心**（center of interest）。焦點充滿視覺魅力，因此吸引觀者注意。趣味中心具有知性魅力，因此能吸引觀者思考。

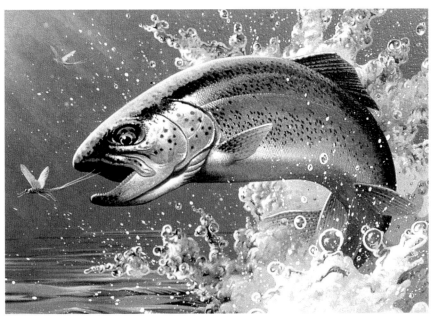
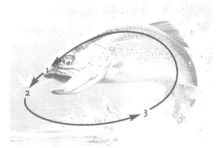

引導視線

觀看這幅作品時，觀者首先會被魚嘴吸引，這是畫面中最強勁有力的趣味中心。當觀者對這個區域有足夠的了解，很快會把視線移到蜻蜓，然後再將視線移到畫面右邊飛濺的水花上。最後，觀者的目光會從魚尾巴再次回到魚嘴上。於是，觀看這幅畫的循環路線就這樣產生了。

〈彩虹鱒魚〉（Raidbow Trout）｜羅德・勞倫斯（Rod Lawrence）
7"×10"（18×25cm）｜壓克力

趣味中心

center of interest

趣味中心引發觀者思考，讓觀者想一探究竟。當畫面上兩種元素在視覺對比或視覺能量上完全相同時，如果其中一種元素更有意義，就更能引起觀者注意。

畫面中的人物就是最好的例子，作品中的人物往往能引起觀者注意和思考。我們總是無法抗拒特定場景中的人物。

缺少人物的風景畫，看起來總是有點奇怪，或許是因為畫面空曠到令人不安。就算你要畫的主題不包含人物，也要設法在作品中添加人物。記住，人物會成為畫面的趣味中心，因此需要運用相關策略（見 **44** 頁），讓人物成為引人注目的焦點。

此外，在畫面中加入文字或數字時必須特別謹慎，因為文字或數字可能會形成另一個趣味中心，而吸引觀者注意。這樣一來，觀者就無法把注意力完全集中在你原先希望他們注意的焦點上。

引發觀者思考的對象包括
Subjects that attract the mind

- 臉部或物體的正面
- 人物
- 文字和數字
- 指向符號
- 移動中的物體（跑者、飛機）

引起觀者探究

在觀看這幅畫時，觀者自然會被房子前面的人物吸引。儘管畫中其他部分也會引起觀者注意，但是人物更容易引起觀者深入探究。

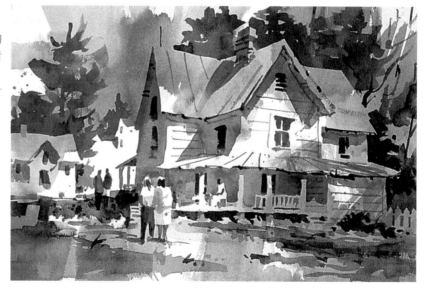

〈波可諾印象〉（Pocono Impressions）
東尼·哈塞爾特（Tony Van Hasselt）
15" ×22"（38×56cm）│水彩

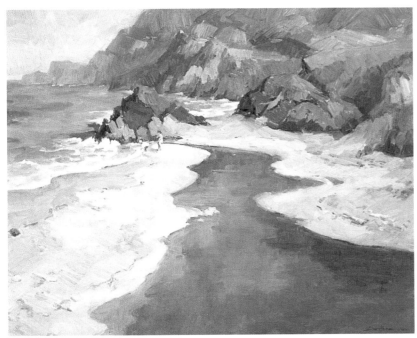

引導觀者的視線

在觀看這幅作品時，觀者的視線自然會循著藍色水道，最終聚焦到沙灘上的人物身上，讓人物成為畫面中強有力的趣味中心。

〈潮池〉（Tidepool）
路易斯·狄摩爾（Louise DeMore）
30"×40"（76×102cm）｜油畫

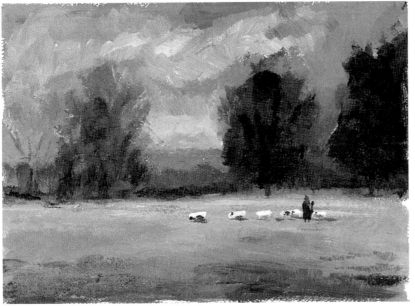

為風景畫增添活力

雖然畫中人物只以色塊表現，幾乎難以辨識，但觀者仍會自然而然地被風景中的人物形狀所吸引。

〈牧羊人與羊群〉（Shepherd and Flock）
葛雷格·艾伯特（Greg Albert）
9"×17"（23×43cm）｜壓克力

視覺焦點
focal point

視覺焦點是作品吸引觀者注意的一個特性。作品中的任何區域只要具備下列特性,就能率先引起觀者注意:

● 色調對比
● 視覺能量或視覺細節的匯聚
● 明亮或強烈的色彩
● 輪廓鮮明
● 圖案空缺
● 圖案有異
● 圖案偏離
● 交叉會合

以上這些特性其實是不同的對比形式。這類對比能讓作品中的某個元素跟其他元素產生差異,吸引觀者的注意。請注意在本頁的圖例中,觀者的目光如何被對比元素所吸引。

你可以利用這些特性,讓畫作中的某個特徵吸引觀者注意。但是,一幅畫作只能有一個特徵格外引人注目,而且視覺焦點和趣味中心必須在同一區域。也就是說,這個區域既能引起觀者注意,也能引發觀者思考。如果畫面上有好幾個吸引目光的特徵,譬如有兩個視覺焦點或兩個趣味中心,容易令觀者不知所措,不知道該把目光專注在哪個區域。

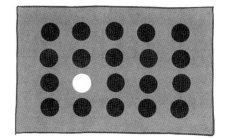

色調對比

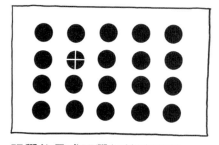

視覺能量或視覺細節的匯聚

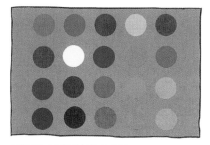

明亮或強烈的色彩

輪廓鮮明

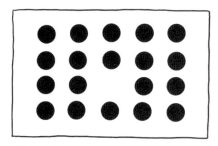

圖案空缺

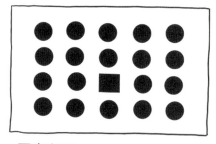

圖案有異

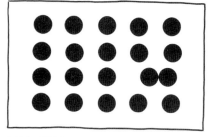

圖案偏離

交叉會合

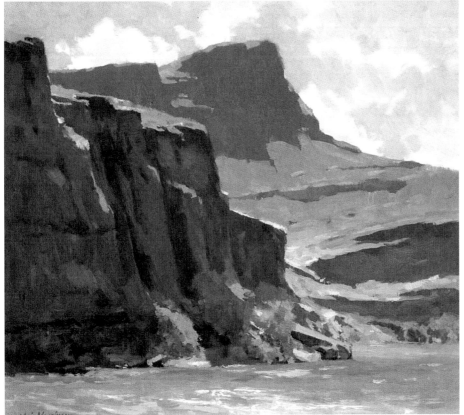

色彩對比和明暗對比吸引目光

這幅畫的視覺焦點位於左方,透過前景斷崖底部的色彩對比和明暗對比,讓視覺焦點突顯出來。

〈帕利亞峽谷〉(Paria)
凱文·麥克弗森(Kevin Macpherson)
20"×22"(51×56cm)│油畫

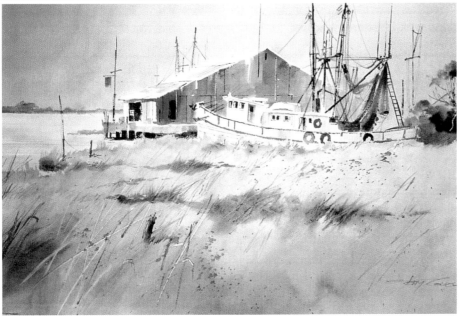

細節與明暗吸引目光

這幅畫的視覺焦點位於左上方,利用細節描繪和明暗對比,將視覺焦點突顯出來。請注意船頭和畫面左方斜線如何指向這個視覺焦點。

〈一日所獲〉(Catch of the Day)
東尼·庫奇(Tony Couch)
20"×33"(51×83cm)│水彩

視覺焦點的位置
placing the focal point

視覺焦點和趣味中心的位置，決定了構圖的整體效果。幸運的是，運用「物物不等距，變化產生美」這個構圖法則，就能找到視覺焦點的適當位置。視覺焦點應該擺放在跟畫面四邊距離各不相同的位置上。

● 三分法

三分法是指將畫面水平方向和垂直方向三等分（就像我們玩的井字遊戲）。

兩條水平線和兩條垂直線彼此相交形成四個交叉點，我將這四個交叉點稱為**甜蜜點**（sweet spot）。其中任何一個交叉點都是趣味中心的最佳位置，因為每個交叉點到畫面四邊的距離都不一樣。

選擇趣味中心位置的另一種做法是，將畫面四等分，這四個區域的中心就是安排繪畫主題的好位置。不管是三分法或四分法，都提供遠離畫面中心，讓視覺焦點更添趣味的理想位置。

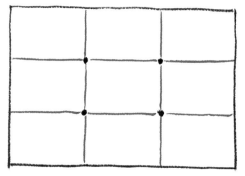

將畫面劃分為井字形

將畫面在水平方向和垂直方向各三等分，水平線與垂直線形成的交叉點，都是畫面趣味中心的最佳位置。

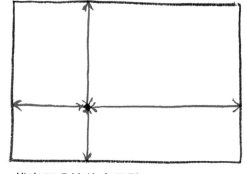

找出三分法的交叉點

三分法形成的交叉點，到畫面四邊的距離都不一樣，符合「物物不等距，變化產生美」這個構圖法則。

以甜蜜點為準則

趣味中心不必剛好在三分法形成的交叉點上，靠近交叉點的區域就是理想位置。

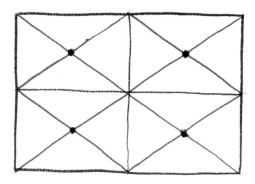

四分法

安排趣味中心位置的另一種做法是，將畫面四等分，這四個區域的中心都是視覺焦點的好位置。

探討視覺焦點的四個最佳位置
exploring the four "sweet spots"

當你知道如何運用三分法確定視覺焦點的位置後,你會發現很多傑出畫家早就再三運用這個方法了。這個方法確實好記又好用(只要記得井字遊戲就行)。但請注意,就算你在構思創作時,記得使用這個方法,你還是不自覺地想把視覺焦點安排在幾何中心處。如果你不夠小心,你會發現,儘管你使用三分法,最後卻還是把趣味中心畫到畫面中央區域,而讓畫面顯得單調無趣。

三分法是「物物不等距,變化產生美」這個構圖法則最簡單的應用之一。就算你只用三分法體現這個構圖法則,你也會發現自己的作品構圖自然有所改善。

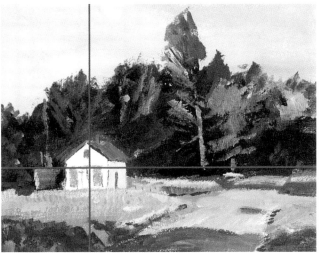

安排視覺焦點的位置

白色房屋位於畫面其中一個甜蜜點上,
形成畫面的視覺焦點。

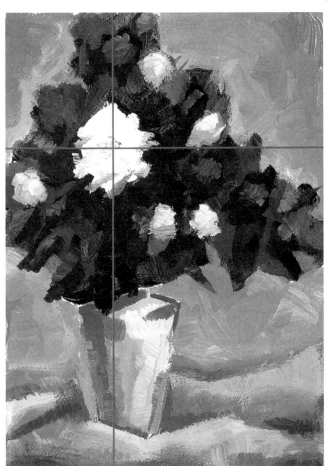

位於甜蜜點上

趣味中心位於畫面左上方最大最亮的那朵花上,
也位於三分法形成的甜蜜點上。

線條、導向與指示
lines, leads and pointers

　　畫家的職責之一就是,在觀者觀看你的作品時,引導觀者的視線。你可以決定觀者看到什麼和觀看順序。你也可以引導觀者遵循流暢循環的視覺動線。藉由運用**線條**、**導向**與**指示**,你就能讓觀者看到你希望他們注意的地方,同時也避免觀者因為視覺動線中斷而將視線移開。

　　你的理想目標是,為觀者提供一條清楚流暢的觀看路線。利用線條、導向與指示可以形成一個阻力最小的觀看路線,自然會吸引到觀者的注意。在一幅畫作中,像線條或狹長形狀這類線性元素,能形成讓觀者有所依循的視覺動線。箭頭形狀可以扮演一種指示符號,引導觀者將視線聚焦到指示的區域。然而,這些圖案可以引導觀者將視線聚焦於在畫面上,也可能讓視線離開畫面。因此,我們必須了解線條、導向與指示對引導觀者視線所造成的影響。

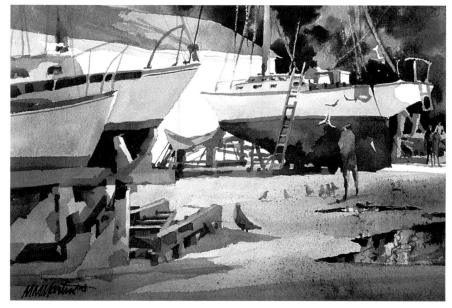

形狀引導視線

這幅畫作中的不同形狀,譬如三艘船的形狀,引導觀者持續將視線停留在畫面中。

〈碼頭友人〉(Marina Friends)
瑪格麗特·馬汀(Margaret M. Martin)
22"×30"(56×76cm)|水彩

對角線

在這幅畫裡,對角線充滿活力,形成強有力的指向,引導觀者注意視覺焦點。

Z 形線條

曲線以一種比斜線更為隨意的形態,引導觀者將視線聚焦在視覺焦點上。但要注意,別讓這條曲線觸碰畫面的四個角落,同時注意運用「物物不等距,變化產生美」這個構圖法則,讓 Z 形突出來的部分在角度和長度上有所差別。

視覺阻隔與視覺出口

blocks and exits

畫家當然希望利用線條引導觀者進入畫面內部，而非引導視線離開畫面。但是，每個線條既有可能引導視線進入畫面，也有可能引導視線離開畫面。因此，了解如何引導觀者將視線聚焦於畫面內部，跟了解如何避免觀者將視線離開畫面就同樣重要。

● 避免觀者將視線移開

連接畫面不同邊緣的線條，會讓觀者將視線從畫面的一個邊緣移動到另一個邊緣。事實上，任何接觸畫面邊緣的線條，都會讓觀者將注意力集中到邊緣上，然後觀者的視線就很可能離開畫面。

任何接觸到畫面四個邊角的線條，也很可能導致觀者視線離開畫面。因為邊角是兩個邊緣交會之處（無論哪一個邊緣都可能讓觀者將視線移出畫面），具有向外拉出的強勁力量。所以，引導觀者視線注意邊角的線條，等於是引導觀者視線離開畫面。

● 創造視覺阻隔和吸睛焦點

為了避免觀者的視線隨著線條離開畫面，你必須懂得運用**視覺阻隔**和**吸睛焦點**。視覺阻隔可以藉由線條、形狀或其他幾何元素，阻隔觀者將視線移往畫面邊緣或離開畫面，並引導觀者將視線移回畫面。

視覺阻隔通常設置在靠近畫面邊緣或四個邊角。在橫式作品中，視覺阻隔往往放在畫面左邊或右邊，因為觀者在觀看橫式作品時，視線自然會在水平方向移動，移到畫面左邊或右邊，很少會移到畫面頂端或底部。而且，視覺阻隔通常放在靠近畫面左下角和右下角，比較少放在左上角和右上角。

藉由巧妙運用視覺阻隔和吸睛焦點，就能讓觀者將注意力集中在畫面內部。

引導觀者將視線集中在畫面內部
direct attention into the center of the picture

● 不要讓觀者將視線移動到畫面邊緣或邊角。
● 不要讓物體集中在畫面邊角。
● 不要讓圖案碰觸畫面邊緣。
● 不要讓臉部或人物朝向畫面邊緣。

不要讓線條碰觸畫面的四個邊角

畫面的四個邊角最容易讓觀者將視線離開畫面。這幅畫中的四個邊角都有一條斜線，讓觀者自然地把目光離開畫面。

不要讓物體碰觸畫面邊緣

圖中的兩個物體因為碰觸畫面邊緣，成為非必要的視覺焦點，導致觀者將視線離開畫面。

不要讓畫中人物朝向畫面邊緣

不要讓畫中人物朝向臨近的畫面邊緣，即使這樣能吸引觀者注意，卻很容易讓觀者將視線離開畫面。

不要讓線條延伸到畫面以外

不要讓線條遠離畫面中心，避免觀者將視線移動到畫面邊緣。

吸引觀者、取悅觀者並讓觀者凝神注視

attract, entertain and retain the viewer

一幅好的作品能夠吸引觀者、取悅觀者並讓觀者凝神注視。在本章中，我們探討了吸引觀者注意畫面內部的方法，以及如何為觀者創造在畫面來回移動的視覺動線。藉由仔細思考觀者最可能採取的觀看路線，畫家就能創作出引人入勝的藝術作品。

● 為觀者提供視覺動線

在右頁這幅畫裡，往四處伸展的樹枝呈現漏斗狀，形成視覺阻隔，避免觀者將視線移向畫面左下方或右下方，讓視線停留在上方焦點區。傾斜伸展的樹幹產生視覺能量，讓整幅畫活力四射。

畫中有兩個吸睛焦點：男孩的臉部和樹上的鳥屋。這兩個焦點都位於三分法形成的甜蜜點上。

男孩的臉部是這幅畫的趣味中心，因為觀者的目光自然會被人臉吸引。值得注意的是，透過男孩臉部特徵，就能傳達男孩和鳥屋之間的互動。樹上的鳥屋也是畫中的一個焦點，因為鳥屋的「正面」是整幅畫中最明亮的區域。畫家精心構思讓男孩和鳥屋面對面，讓觀者的視線不自覺地在男孩和鳥屋間來回移動。

此外，畫中還有其他次要焦點，譬如男孩手中的鐵鎚和樹枝上的幾道光影。觀者在觀看作品時，往往會按照「人臉－鳥屋－鐵鎚－人臉」的視覺動線欣賞這幅畫，視線會在不同焦點之間來回移動。

儘管人臉和鳥屋達到平衡，但這幅畫的視覺重量仍然集中在畫面左方男孩站立處，而畫面右方的鳥屋和光影斑駁的樹枝，則與男孩形成動態平衡。

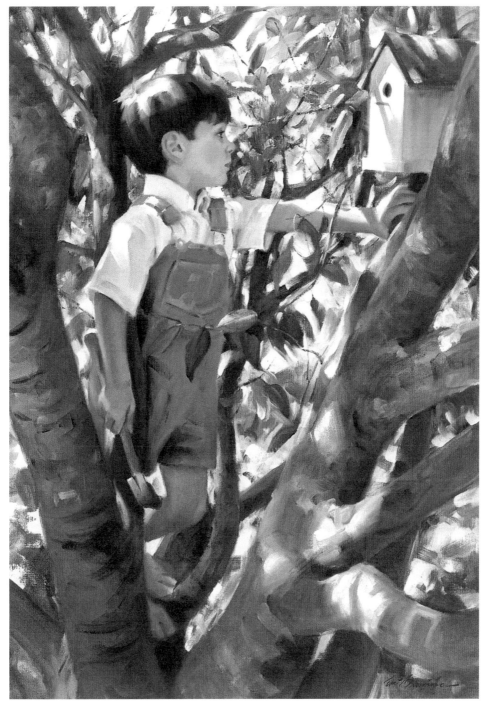

〈房東〉（The Landlord）｜湯姆・布朗寧（Tom Browning）｜30"×24"（76×61cm）｜油畫

Chapter 5

第 五 章

明暗與對比

作品的出色與成敗，在明暗與對比。

　　作品的構圖是否理想，明暗與對比的重要性勝過其他任何因素，連色彩也退居其次。事實上，唯有巧妙安排明暗關係，才能創作出優秀的作品。

　　明暗對比可以吸引觀者並愉悅觀者。畫面上出現明暗對比之處，就會吸引觀者定睛觀看。

　　明暗對比如此引人注目，是形成強勁有力焦點的最佳利器。運用明暗對比，畫面的任何一處都能成為吸睛焦點。

　　為了吸引觀者，即使你沒有事先構思，在創作時也必須思考畫面的明暗布局。這種思考過程既不困難也不費時，只需在作畫前先應用「物物不等距，變化產生美」這個構圖法則，畫出明暗配置。

〈聖塔克拉拉的銅匠〉（Santa Clara's Coppersmiths）｜傑拉德‧弗萊茲勒（Gerald J. Fritzler, AWS）
19"×14"（48×36cm）｜水彩

明暗與對比的重要

跟其他構圖要素相比,明暗對比是取決畫作成功與否的最關鍵要素。恰到好處的明暗對比,不但能吸引觀者的目光,也能讓焦點更為清晰。

比較本頁圖例就可得知,明暗多變,對比強烈的畫面最引人注目。第一排左圖中的英文單字跟背景形成強烈對比,所以更容易識別。大多數作品都是因為缺少明暗對比,而讓畫面效果大打折扣。

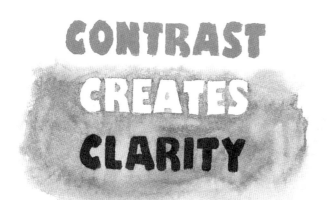

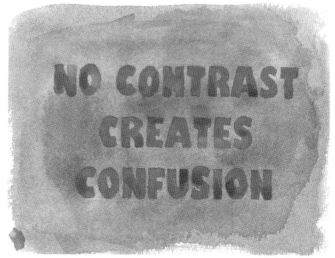

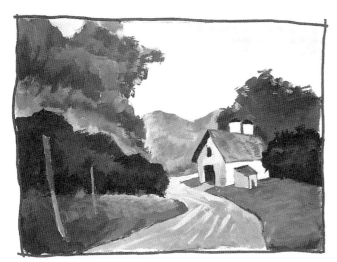

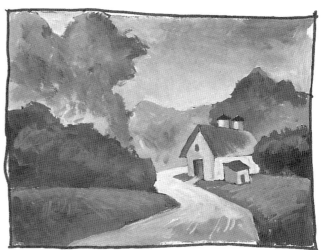

對比強烈

強烈的明暗對比可以增加畫作的清晰度,吸引觀者目光,並讓觀者凝神注視。

對比較弱

缺乏明暗對比會讓畫面效果大打折扣。畫作中至少要有一種元素呈現強烈對比,這一點非常重要。

改變明暗、創造趣味

　　如果你把明暗色階當成從黑到灰再到白的一連串色調，你會發現其中的色調是平均分布。根據「物物不等距，變化產生美」這個構圖法則，如果一幅畫作缺乏明暗對比，也就是說，畫中最亮色調和最暗色調之間缺乏變化，畫面上就沒有特別吸引觀者注意之處。如果畫作中只有暗色調、只有亮色調或只有灰色調，就無法將焦點突顯出來。透過改變畫面上不同色調所占的比例，讓色調不再平均分布，就可以創造出有趣的明暗對比。

單調平均的色階

在這個色階中，每個色階的變化一致，觀者很快就能發現其中規律，所以看起來單調無趣。

以亮色為主的色階

在這個色階中，不同色階所占的比例不一，顏色愈亮所占的比例愈大，看起來比平均分布的色階更為有趣。

以暗色為主的色階

在這個色階中，不同色階所占的比例不一。顏色愈暗所占的比例愈大，看起來比平均分布的色階更為有趣。

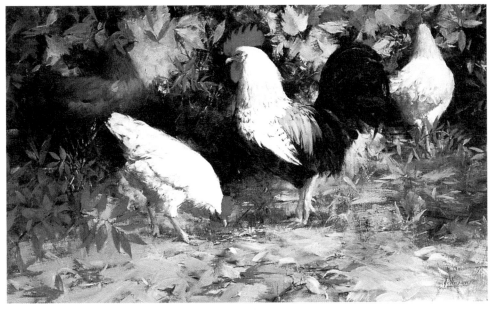

明暗對比的巧妙運用

這幅畫的明度變化，就是詮釋「大量、一些、少量」（mostly, some, and a bit）的這個用色原則的絕佳實例。有關這個用色原則詳見 72 頁。簡單講，這幅畫由**大量**的中明度色調，**一些**黑色和**少量**白色構成。

〈十一月的雞〉
（November Chickens）
羅伯特・強森（Robert Johnson）
24"×40"（61×102cm）｜油畫

把對象物視為明暗圖案

　　想在作畫時充分運用色調明暗，必須先了解主要對象物的色調明暗。首先，你必須忽略對象物表面的細節，把對象物簡化為明暗圖案。

　　要把對象物簡化為明暗形狀構成的圖案，就不

把對象物當成一堆叫得出名字的物體看待，比方說，你看到的不再是樹木或花瓶，而是暗色塊或亮色塊。**對象物的形狀和明度，比對象物是什麼更為重要。**

先簡化形狀

用鋼筆或鉛筆將對象物的輪廓，簡化為幾個大的形狀。把細節去掉，將小的形狀合併為更大的形狀，把相同明度或色調的形狀連結或合併為更大的形狀。記住，只看大的形塊，不要管細節。

再簡化明度

當你完成簡化形狀的步驟後，在暗部塗上黑色，讓原本的圖案變成具有明暗的圖案。儘管人眼可以辨識對象物具有許多色調明暗，也可以覺察出不同明暗色塊間的微妙差別，但在此你只需運用幾個形成對比的明度來表現對象物。

參考照片

只要做一點練習，你就能學會這種將對象物當成明暗圖案的觀看方式。想要練習培養自己把對象簡化為明暗圖案的能力，最好的做法就是先將對象物簡化為由幾個大形狀組成的圖案並畫出草圖，然後將這個圖案上色變成明暗圖案。

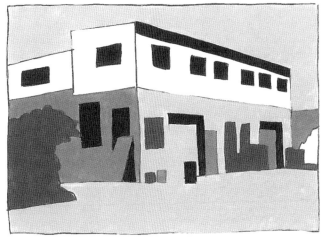

使用三種明度

　　把對象物簡化為黑、灰、白三種明度的圖案。所有亮色形狀都以白色表示，所有暗色形狀都以黑色表示，其他形狀則以灰色表示。

　　大部分對象物都很容易簡化為黑、灰、白三種明度。但你會發現，在標註黑、灰、白三種明度時，會比標註黑白兩種明度更花心思。在使用三種明度時，你往往會將所有物體都標註為灰色，因為沒有一件物體完全是黑色或白色。你必須誇張明度之間的差異，讓暗色形狀變得更黑、亮色形狀更得更白。

　　試著像玩依照數字上色的遊戲那樣，以 B 代表黑色，G 代比表灰色、W 代表白色。這樣做能幫助你找出對象物中占最大比例的明度圖案，也是畫面中最強有力的形塊。

使用五種明度

　　將主題簡化為黑、深灰、中灰、淺灰與白等五種明度的圖案。這種明度簡化的圖案仍然簡潔，但五種明度變化足以將主題更清楚地呈現出來。

　　如果相鄰的形狀明度相似，就必須將它們以不同明度表現，才能將彼此形狀區分開來。

　　練習將對象物當成明暗圖案時，以五種明度變化做區別十分恰當。因為調出三種灰色調是很簡單的事，而五種明度變化更可以充分表現不同物體的明暗。但是，如果使用黑色、白色和三種以上的灰色調，在調色時就要更加小心，既要多費心思，效果也未必理想。

基本的明暗圖案

當你開始以明暗圖案思考你的畫作，你就可以檢查這個圖案是否能形成有效的構圖。有些圖案會比其他圖案更吸睛。事實上，有些模式幾乎可以保證，讓畫作更為引人注目。

你只要記得這些好記好用的基本圖案，單純由暗色調、灰色調、亮色調等三種明度構成。（因為在創作中，我們很少用純黑色或白色，所以用暗色調和亮色調代替）。

藉由改變三種明度在畫面中所占的比例，就是應用「物物不等距，變化產生美」這個構圖法則。三種明度在畫面中的比例不一，就比三種明度在畫面比例均等要有趣得多。在下面這六個圖案中，畫面中比例最小的區域，自然成為趣味中心。而畫面中比例最大的區域則成為整幅畫的主要明度（如果畫面中比例最大的是亮色調，這幅畫就是高調子〔高明度〕）。如果畫面中比例最大的是暗色調，這幅畫就是低調子〔低明度〕）。

當三種明度在畫面中的比例均等時，就很難形成強烈對比突顯焦點。當三種明度在畫面中的比例不一時，比例最小的區域因為本身在明度和大小上的強烈對比，就容易獲得觀者的注意，成為畫面的焦點。

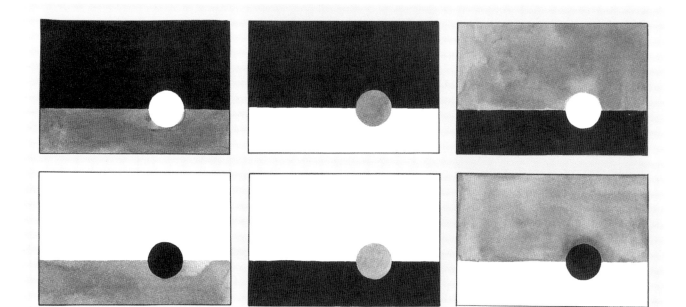

改變不同明度在畫面所占的比例

改變不同明度在畫面所占的比例，構成上面這六個圖案。占畫面比例最小的區域，位於三分法形成的甜蜜點上，自然成為畫面的趣味中心。

引導觀者注意視覺焦點

在這幅畫裡，畫家運用先前介紹的六種基本明暗圖案中的一種，將彼此連接的白色色塊與暗色色塊，放置到中明度的背景中。修道院是畫面上最亮的形狀，因此形成視覺焦點。修道院前如同階梯般的帶狀陰影，還有通往修道院的小路，引導觀者將視線移動到修道院這個焦點上；修道院外圍的暗色色塊則讓觀者一直將視線停留在畫面內部。另外，這幅畫的焦點就位於遠離畫面中心、由三分法形成的甜蜜點上。

基本的明暗圖案示範

〈**西班牙修道院**〉（Spanish Monastery）
傑克‧雷斯崔德（Jack Lestrade）
19"×28"（48×71cm）｜水彩

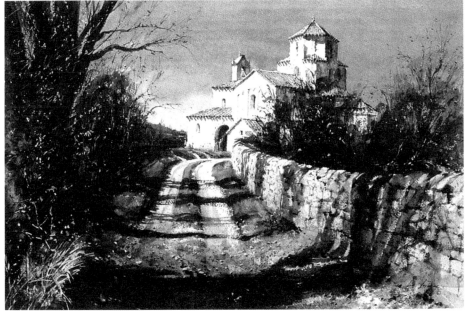

運用明暗對比加強氛圍

這幅〈內疚的快感〉是詮釋如何運用明暗對比加強氛圍的好例子。畫面氛圍由主題決定，畫中的黑狗可以簡化為高明度背景中的黑色色塊。黑狗和畫面右方明亮且縐褶繁複的被子形成對比並互相平衡。這種對比讓暗色塊的黑狗看起來非常順從，甚至表現出一副懶得動的模樣，剛好是狗兒在沉睡時應有的特質。畫面營造出陰影中一片寧靜的氛圍。黑狗那雙明亮的眼睛，在頭部黑色狗毛中閃閃發亮（眼睛位於三分法形成的甜蜜點上），創造出令人難以抗拒的趣味中心。

〈內疚的快感〉（Guilty Pleasures）
蘇艾倫·羅斯（Sueellen Ross）
13"×19"（33×48cm）
墨水、水彩、色鉛筆

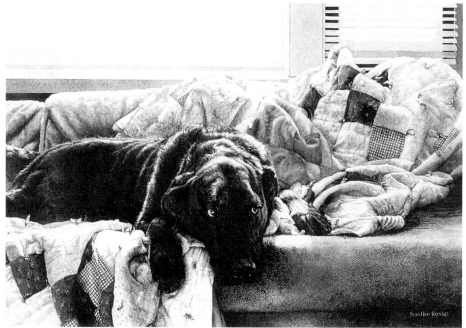

化平凡為不凡

這幅優雅的風景畫巧妙詮釋了如何藉由一種強烈簡單的明暗組合，讓平凡的景色轉變為不凡的風景畫。雖然這幅畫的用色乾淨，筆觸簡潔又有表現性，但讓畫面如此引人入勝的關鍵，卻是亮部與暗部的布局。這幅畫沒有刻畫細節，卻達到了最大的效果。視覺焦點位於畫面左方暗色形狀的樹葉底部。被陽光照耀的岩石與暗色陰影之間形成一個引人注目的對比。畫作的次要焦點位於跟遠方山林形成對比的仙人掌。由於仙人掌跟背景之間的對比，沒有岩石和陰影之間的對比那麼明顯，所以仙人掌形成次要焦點，同時提供一種有趣的平衡。

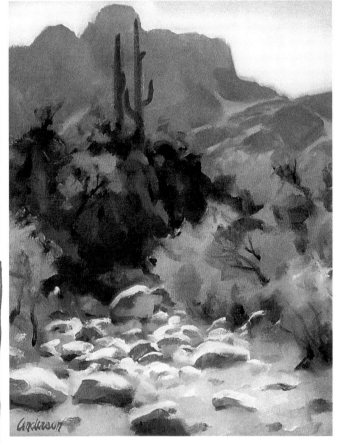

〈**平頂山**〉（Table Mountain）｜柯特・安德森（Kurt Anderson）
14"×11"（36×28cm）｜油畫

明暗漸變產生趣味

明暗對比是吸引觀者注意的絕佳手段，明暗漸變則是留住觀者目光的重要利器。**漸變**（gradation）是指色調從明到暗的逐漸變化。這種轉變過程不是突然發生，而是循序漸進。

以本質來說，漸變符合「物物不等距，變化產生美」這個構圖法則，因為漸變包含持續的變化。

只有單一明度的形狀看起來單調無趣。不過，如果形狀內部有明度變化，看起來就會更加有趣，讓觀者有更多內容可以檢視探究。如果相鄰形狀之間可以形成明度漸變的對比，這個區域就會特別吸引觀者注意和思考，也會讓這個部分更有吸引力。

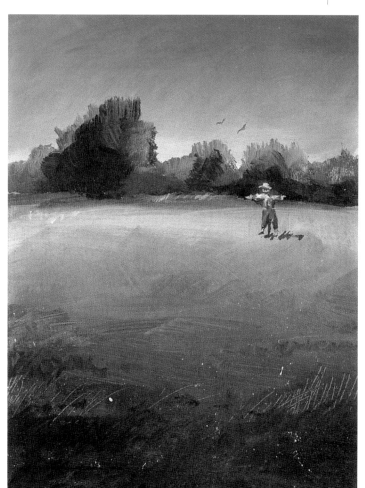

不同形狀中的明暗變化

圖中每個形狀內部都有明暗之間的漸變效果。

明暗漸變吸引觀者目光

這幅畫前景的明暗漸變吸引觀者將視線移到畫面上。有明暗對比又有明暗漸變的區域，就能吸引觀者目光，也可以吸引觀者定睛注視，創造出畫面的縱深感，還能吸引觀者將視線停留在趣味中心上。

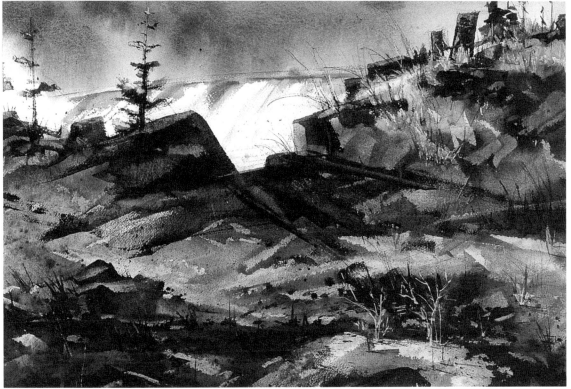

明度變化引導視線移動

亮色調和中明度圖案交錯,加上一個高光區域,吸引觀者目光。
岩石區的不同質感和漸變明度,創造出吸睛焦點,讓觀者的視線
在畫面中流連忘返。

〈泥土、岩石與流水〉(Mud, Rocks and Water)
瓊・魯德曼(Joan Rudman)| 30"×36"(76×91cm)| 水彩

明暗對比中的和諧

十九世紀後期具有影響力的藝術導師亞瑟·魏斯利·道爾（Arthur Wesley Dow）在其經典著作《構圖：藝術教學之系列練習》（*Composition: A Series of Exercises in Art Instruction*）中介紹了「Notan」這個日本詞語。道爾指出 Notan 能協助畫家在創作中實現明暗對比中的和諧。Notan 在日語中的意思就是濃淡（意即明暗）。不過，Notan 這個概念比單純的明暗對比還要深奧微妙。

Notan 是表現明暗的和諧之美，是明暗之間的均衡，或是明暗之間的互動，日本將其稱為視覺音樂（visual music）。

Notan 這個概念包含明暗對比構成的物體與背景之關係（此處的物體不只是人物形象，也是相對背景而言的任何物體或形狀）。Notan 結合了所有能讓形狀對比和明暗對比更加有趣的要素，包括：大小不一、凹凸不平、形狀交錯、主題與背景融合、

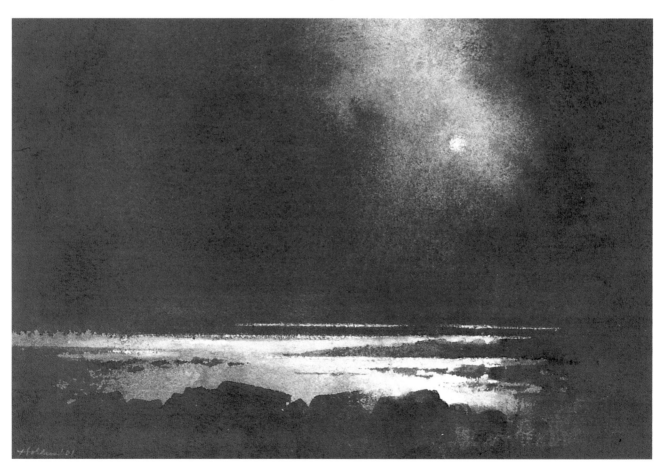

明暗有助於突顯主題

這幅畫只有抽象的明暗圖案，沒有刻畫寫實的風景，因此是說明 Notan 這個概念的絕佳實例。儘管沒有刻畫實景，畫面上還是有足夠的視覺線索，讓觀者看出畫家描繪的是海水、海浪、岩石與雲朵。所有景物都在月光的照耀下。柔和與剛強、光滑與粗糙、光明與黑暗，在畫面上形成對比，讓這幅看似簡單的畫作，呈現出微妙又神祕的氛圍。

〈龍蝦灣之一〉（Lobster Cove 1）
唐納·霍登（Donald Holden）
7.25"×10.75"（18×27cm）| 水彩

以及明暗對比突顯主題的戲劇化效果。

　　道爾建議畫家將畫作簡化為最基本的黑白明暗圖案，如果這個明暗圖案非常有趣，構圖就成功了。所有形狀，包括正形和負形，都必須是有趣且彼此不同的形狀。這些形狀彼此互動，創造出和諧與均衡。

　　透過 Notan 巧妙運用主體與背景之間可能形成的對比關係。比方說，有時在構圖中，白色可以表示黑色背景中的人物或正形，而有時在同樣的構圖中，黑色可以表示白色背景中的人物或正形。白色或黑色都沒有主導畫面，這種構圖會創造出一種吸引觀者一探究竟的視覺遊戲，符合「物物不等距，變化產生美」這個構圖法則。

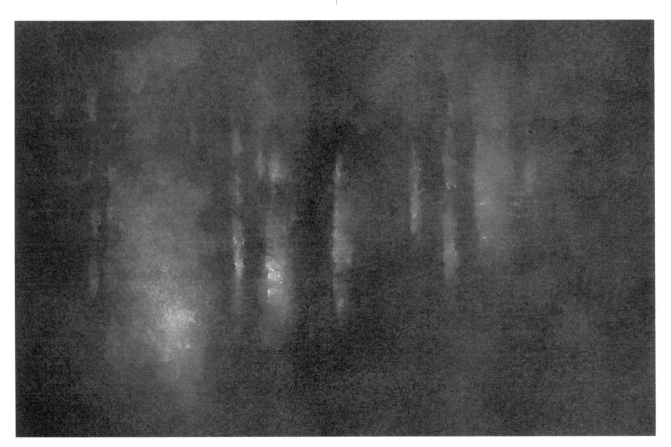

明暗強化畫面戲劇效果

畫家唐納·霍登認為，「一幅畫最重要的是，正、負形的布局令人滿意」。在這幅畫裡，霍登充分運用黑白圖案的構圖設計。他讓暖色火光交錯在一連串深紫色樹幹中，樹幹本身寬窄不一，樹與樹之間的距離也各不相同，強化出森林大火熊熊烈燄的戲劇效果。

〈森林烈燄之十一〉（Forest Fire XI）
唐納·霍登（Donald Holden）
7.25"×10.75"（18×27cm）｜水彩

Chapter 6

─── 第六章 ───

色彩

恰到好處的色彩變化。

　　有許多有效方法可以協助我們處理畫作的用色，前提是你必須記住這些方法。可惜的是，這些方法大都複雜難記，當你在畫室創作或現場寫生為畫作絞盡腦汁時，根本想不起來這些複雜做法。

　　儘管乍看之下，「物物不等距。變化產生美」這個構圖法則似乎跟色彩搭配無關，無法協助你簡化色彩構成。但事實上，這個構圖法則可以協助讓作品色彩的變化恰到好處。

　　只要記住「**大量、一些、少量**」這個用色原則，並把這個原則跟色彩的基本屬性合併考量，你自然會為畫作設計出賞心悅目的配色。

〈戀上金光閃閃的街道〉（Amour Doré）｜凱文·麥克弗森（Kevin Macpherson）｜20"×16"（51×41cm）｜油畫

色彩的屬性

characteristics of color

畫家通常形容色彩具有四種屬性：色相（hue）、
色溫（temperature）、彩度（intensity），和明度
（value）。

色相

色相就是色彩的名稱，
是用來區別不同的色彩。

黃色　　　　藍色　　　　紅色

色溫

色溫跟色彩給人的心
理感受有關。讓人聯
想到熱度和火燄的顏
色（紅色、橙色和黃
色）就稱為暖色（warm
colors），讓人聯想到冰
冷和水的顏色（藍色和
綠色）就稱為冷色（cool
colors）。

冷色　　　　　　暖色

高彩度

低彩度

明度

明度或色調（tonal value），是指色彩相對
於灰階的明暗程度。黃色的明度比紅色
高，而紅色的明度又比紫色高。

彩度

彩度跟色彩的純度和飽和度
有關，或跟色彩與純光譜色
的接近程度，有時稱為飽和
度（saturation）。明亮乾淨
的色彩就有高彩度，灰暗混
濁的色彩就是低彩度。

色環

the color wheel

　　為了方便討論，在此介紹由基本色彩與常見色彩構成的色環，其中包含我們所需了解的色彩關係。

　　色環中顯示三**原色**（藍色、紅色、黃色）和這三個原色的**補色**（橙色、綠色、紫色）。其中橙色、綠色和紫色都是由兩種原色調和而成，所以也稱為

二次色（secondary color）。

　　在原色和二次色之間還有三次色（tertiary color），譬如：黃色和綠色之間的黃綠色，黃色和橙色之間的黃橙色。

　　色環中相鄰的顏色（例如：黃綠色、綠色和藍綠色）稱為類似色（analogous color）。

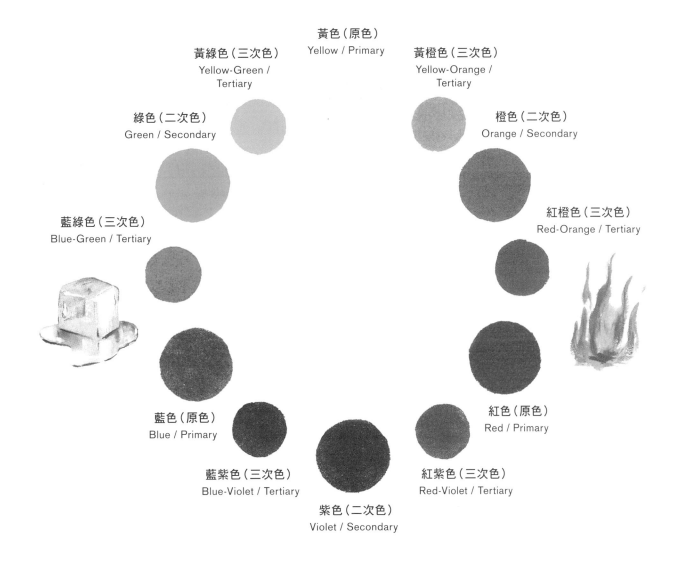

黃色（原色）
Yellow / Primary

黃綠色（三次色）
Yellow-Green /
Tertiary

黃橙色（三次色）
Yellow-Orange /
Tertiary

綠色（二次色）
Green / Secondary

橙色（二次色）
Orange / Secondary

藍綠色（三次色）
Blue-Green / Tertiary

紅橙色（三次色）
Red-Orange / Tertiary

藍色（原色）
Blue / Primary

紅色（原色）
Red / Primary

藍紫色（三次色）
Blue-Violet / Tertiary

紅紫色（三次色）
Red-Violet / Tertiary

紫色（二次色）
Violet / Secondary

主導畫面的色彩
color dominance

前一頁説明的色環或色譜中，各種顏色占的比重相等，變化規律一致。如果一幅畫中包含色環上各種顏色，而且各種顏色所占的比重相等，畫面就會顯得雜亂無章。如果一幅畫中只有一種顏色，畫面則會顯得單調無趣。這兩種情況都無法呈現賞心悦目的配色效果。

想要達到變化恰到好處，讓人賞心悦目的配色效果，就要牢記這個用色原則——「**大量、一些、少量**」。在你的畫作中，使用大量某種顏色或者某系列類似色，並使用一些另一種顏色，加上少量的對比色。

不同色彩所占比例相等，
畫面看起來單調無趣。

不同色彩所占比例不一，
畫面看起來比較有趣。

大量、一些、少量

在這幅畫裡，藍色是主導色。如同色彩配置圖所示，畫面大量使用藍色，加上一些偏淺偏灰的藍色，以及跟藍色形成對比的少量暖色。

〈巷子盡頭〉（End of the Lane）
詹姆斯·麥克法蘭（James McFarlane）
20"×28"（51×57cm）｜水彩

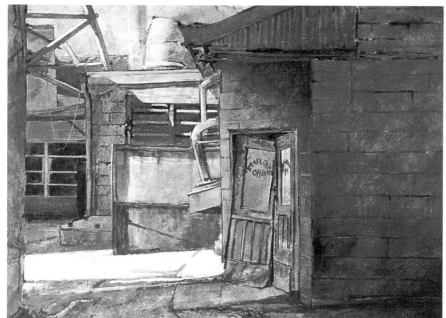

主導畫面的冷暖色
temperature dominance

在思考作品用色時，你甚至不必考慮具體顏色，只需考慮色溫，也就是冷色和暖色。為了創作出讓人賞心悅目的作品，你只要改變冷色與暖色在畫面所占的比例，讓冷色和暖色的比例不一。畫面應該冷色多於暖色，或暖色多於冷色。同時，你還必須在畫面增加少量對比色（以及明度），以強化畫面的趣味中心。這種色形對比的區域自然會形成

視覺焦點，應該位於畫面的趣味中心。也就是說，畫面應該**大量**使用某種色溫的色彩，加上**一些**另一種色溫的色彩和**少量**對比色。

如果畫面主導色是暖色，那麼整體來看就是暖色調，可以稱為暖色主導；如果畫面主導色是冷色，那麼整體來看就是冷色調，可以稱為冷色主導。

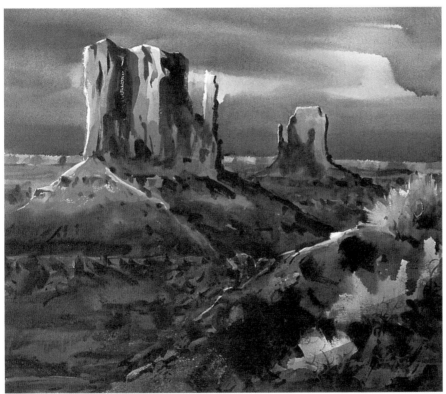

暖色主導畫面

這幅畫中包含暖紫色在內的大量暖色，加上一些棕色和少量橙色，因此這幅畫是以暖色為主導色。

〈紀念碑谷地的日落〉
（Sunset, Monument Valley）
法蘭克·拉盧米亞（Frank Lalumia）
20"×24"（51×56cm）│水彩

主導畫面的純色或中性色
intensity dominance

畫作中的主導色和次主導色，在純度或飽和度上應有所區別。如果這兩種顏色都是純色，畫面會顯得明亮刺眼；如果這兩種顏色都是中性色或灰色，畫面則顯得暗淡無光。

為了讓畫面趣味十足，你需要巧妙運用不同飽和度的顏色，千萬不要只用純色或灰色調。記住，純色或高純度的色彩只要用在焦點處，就能發揮突顯主題的效果。

要點提示
A quick refresher

「大量、一些、少量」這個原則可以應用到色相、色溫、純度和明度等色彩的屬性上。而且，使用這個原則幾乎就能保證畫面變化恰到好處、畫面效果賞心悅目。

事實上，只要記住「大量、一些、少量」這個原則，你自然就遵循「物物不等距，變化產生美」這個構圖法則。最棒的是，這兩種概念既好記又好用，對於想創作出令人滿意的作品，是不可或缺的法寶。

低純度的中性色

從顏料管直接擠出高純度的純色

純色與灰色搭配（高純度色彩搭配低純度色彩）

純色主導畫面

這幅畫使用大量鮮明的純色，加上一些中性色，以及焦點處有少量的對比色。

〈拉哥斯的清晨〉（Lagos Morning）
納德·穆勒（Ned Mueller）
12"×16"（30×41cm）│油畫

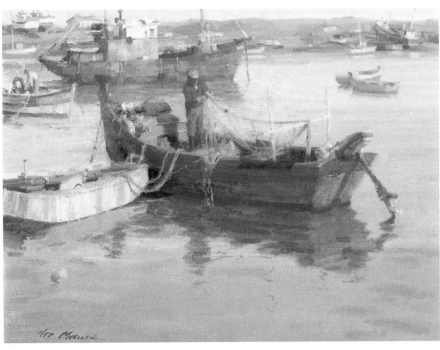

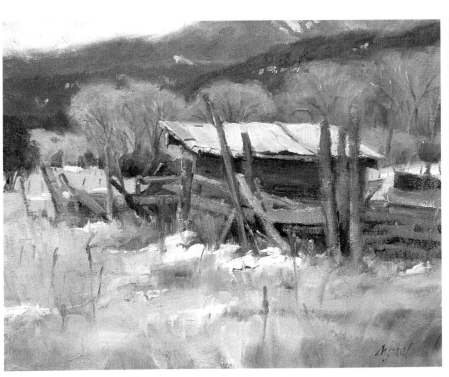

中性色主導畫面

跟上一幅畫相比，這幅風景畫以大量的灰色調，加上一些較明亮的色彩，還有少量的對比色。

〈冬日穀倉〉（Winter Barn）
克里斯·莫瑞爾（J. Chris Morel）
11"×14"（28×36cm）│油畫

主導畫面的明暗色調
value dominance

一幅畫的成敗，主要關鍵在於明暗，而非色彩。但是，觀者在觀看畫作時，往往最注意色彩。因此，選擇色彩明度，就是能否創作出優秀作品的重要關鍵。

如果畫面以亮色調為主，就稱為高調子（high-key），如果畫面以暗色調為主，就稱為低調子（low-key）。

為了獲得最佳畫面效果，主導色和次主導色在明度上應有所區別。如果這兩種顏色的明度相同，畫面就會缺乏明暗對比，難以留住觀者的目光。如果兩種顏色都是亮色調或暗色調，則會讓畫面顯得單調無趣。

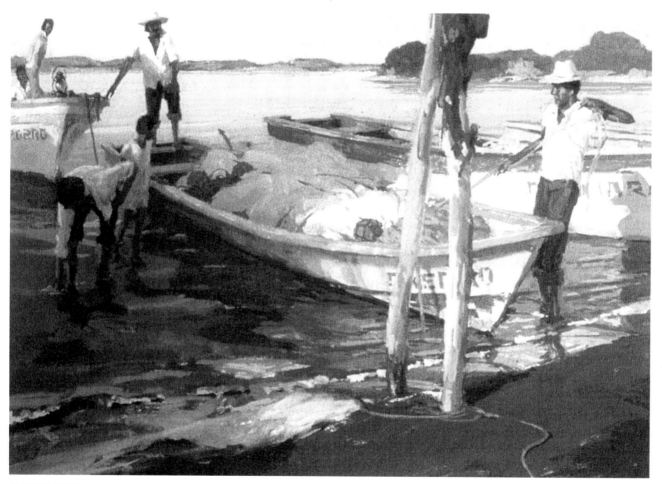

色彩的明度

色彩是畫作最引人注目的特質，但未必是畫作最重要的特質。在這幅畫裡，畫家藉由在陽光照射的區域周遭，增加偏冷的暗色區域，表現出日落時分，夕照餘暉的溫暖景色。

〈停泊〉（Tying Up）｜納德‧穆勒（Ned Mueller）｜10"×13"（25×33cm）｜不透明水彩

簡化為色彩圖案

透過簡化，你會發現這幅畫主要由冷色構成。

簡化為明暗圖案

只以明度檢視這幅畫的色彩時，你會發現這幅畫使用大量中明度色調，加上一些暗色調和少量亮色調。如果畫面色彩的明度都一樣，明暗簡化圖上的色塊就會合而為一。（如果你的作品尺寸不大，你可以將作品拿去影印，利用黑白影印稿，你就能看出作品的明暗配置，這個過程會讓你知道畫面哪裡該改進，並能從中獲益良多）。

簡化為冷色與暖色、以及明暗的圖案

在焦點周圍的暖色合併成一個區域，營造出陽光照亮趣味中心的效果，猶如劇場舞台上，主角被溫暖的鎂光燈照亮一般。

令人滿意的色彩變化

這幅畫幾乎完全利用抽象圖案，就讓畫面達到極佳的效果。色彩搭配和明暗對比令人滿意，不但吸引觀者注意，還能留住觀者的目光。

〈**彩虹橋的清晨**〉（ Morning at Rainbow Bridge ）
傑拉德・弗萊茲勒（ Gerald J. Fritzler，AWS ）
14"×22"（ 36×56cm ）| 水彩

簡化為色彩圖案

這幅畫使用大量冷色、一些暖色和少量對比色構成。

簡化為明暗圖案

簡化的明暗配置顯示，這幅畫由大量的暗色、一些亮色和少量中性色構成。

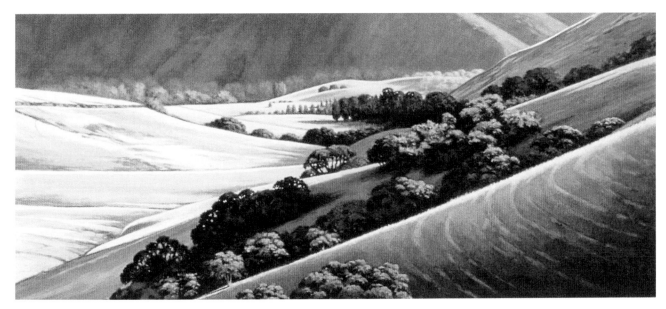

保留簡單明暗圖案卻具有戲劇化效果的構圖

這幅畫的對角線構圖讓畫面動感十足,引人注目。訓練觀察力,從細節中發現潛藏其中、更為簡潔的色彩圖案和明暗圖案。

〈拉奎斯塔河谷〉(La Cuesta Valley)
羅伯特·雷諾茲(Robert Reynolds)│ 22"×44"(56×112cm)│壓克力

簡化為色彩圖案

這幅畫以大量偏冷的綠色調為主,加上一些偏暖的黃綠色,突顯出受陽光照射的區域。

簡化為明暗圖案

這幅畫由大量中明度色調,加上一些亮色調和少量暗色調構成。

畫面焦點的色彩對比
color contrast at the focal point

十九世紀的風景畫家往往善用「萬綠叢中一點紅」的效果，在綠蔭盎然的風景中，增添一點紅色。在這種情況下，紅色就是「**強調色**」（accent color），可以藉由色彩對比讓周圍的綠色看起來更鮮活翠綠。

強調色有時也稱為「**調味色**」（spice color），因為就像一點調味料能為一道菜增添香味那樣，強調色也可以讓你的畫作生色不少。

強調色也可稱為「**不協調色**」（discord color），就像樂曲中的不和諧音會讓人豎耳聆聽那般，畫作

強調色在畫面焦點提供對比

當畫面簡化為基本色塊構成時，你就能發現色彩如何創造吸引觀者注意的視覺焦點。

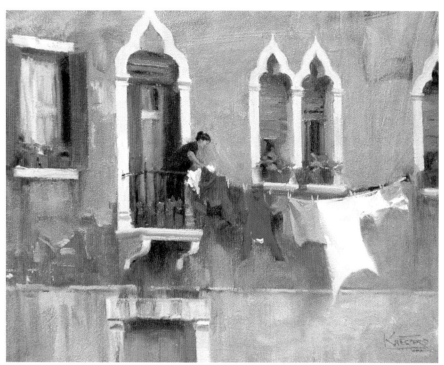

色彩對比引起觀者注意

在這幅畫裡，晾在陽台上的衣物就是畫面的調味色，此處是畫面中色彩最明亮、對比最強烈的區域，所以形成畫面的焦點。如果沒有這種強調色，這幅畫就難以留住觀者的目光。

〈**威尼斯鐘樓洗衣日**〉（Wash Day on the Campanile, Venice）
羅伯特・庫斯特（Robert Kuester）｜16"×20"（41×51cm）｜油畫

沒有強調色就沒有焦點

當畫作中的晾曬衣物缺乏亮麗色彩和對比，就無法吸引觀者注意，如同變質的調味料無法為菜餚增添風味。

中的不協調色也會讓人定睛注視。

　　在你的畫作中，強調色必須跟畫面主導色和次主導色形成對比。這種對比可以是明暗對比或是冷暖色的對比。如果畫面整體看來是低明度（也就是以暗色調為主），強調色就應該是亮色調；如果畫面整體看來是高明度（也就是以亮色調為主），強調色就應該是暗色調。如果畫面色彩配置以暖色為主，強調色就應該是冷色；如果畫面色彩配置以冷色為主，強調色就應該是暖色。

大膽用色

這幅畫的趣味中心一眼就能看得出來。畫家大膽用色讓形單影隻的紅色鳥兒，跟周圍秋日黃葉形成對比，成為畫面的焦點。

〈秋日紅鳥〉（Autumn Red）
羅德·勞倫斯（Rod Lawrence）│ 9"×14"（23×36cm）│壓克力

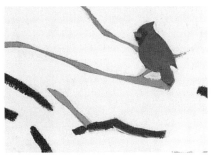

強調色在畫面焦點提供對比

就像安靜的早晨突然有鈴聲響起，馬上引起人們注意一樣，畫面中那一團紅色也能瞬間吸引觀者目光（請注意紅色鳥兒就位於三分法形成的甜蜜點上）。

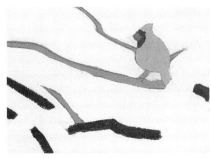

沒有強調色就沒有焦點

將鮮亮的紅色以暗淡的顏色替代後，鳥兒就跟周遭的黃葉合為一體，整個畫面就顯得單調無趣。

Chapter 7

still lifes

—— 第七章 ——

靜物畫

創造豐富多變的靜物畫。

　　靜物畫是歷史悠久且成就傲人的畫種，當代靜物畫源自於十七世紀荷蘭的靜物畫。傳統靜物畫往往描繪擺放在桌面上的鮮花、水果、食物和各式各樣的廚具與家庭用品，私人物品也包含在內。通常，靜物畫一直被視為對世俗歡愉的歌頌，或對生命無常本質的反思。

　　靜物畫提供許多機會，讓我們應用「物物不等距，變化產生美」這個構圖法則，因為你有許多題材和構圖可供選擇。你可以自由選擇要描繪的對象，你依照自己想要的方式來擺放這些物體，而且你可以隨心所欲地調節光線和背景。在做這些選擇時，你都可以利用這個構圖法則做為準則，協助你創作出更棒的靜物畫。

〈五朵黃牡丹〉（Five Yellow Peonies）｜柯特・安德森（Kurt Anderson）｜24"×18"（61×46cm）｜油畫

選擇靜物畫的對象
selecting your still life subjects

　　靜物畫中常見的描繪對象包括：放置於不同容器的花朵、酒瓶或其他容器，蘋果、梨子、葡萄等水果，還有像小雕像、時鐘、書本、以及其他常見的家庭用品。儘管這些物品相當常見，但描繪這些物品的靜物畫至今仍廣受歡迎，在繪畫課上經常以靜物畫做為範例教導學生。現在，我們就運用「物物不等距，變化產生美」這個構圖法則，試著選擇和擺放靜物畫的對象。

　　選擇靜物畫的對象時，應該避免選擇過多形狀單調或大小相似的物體。對於方形、圓形或等邊形（本書第二章提及的單調形狀）物體，在選擇時要更加謹慎。畫面上如果出現太多形狀、大小、顏色都一樣的蘋果，就很容易顯得單調無趣，因為這些物體都太相似。不過，只要記住「物物不等距，變化產生美」這個構圖法則，改變個別物體之間和不同組物體之間的間距，即使描繪同樣大小的物體，也可以讓畫面布局趣味十足。

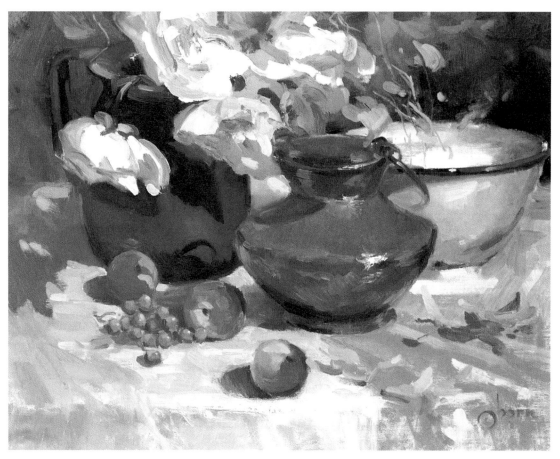

各種不同的物體構成令人滿意的作品

只要選取幾個在大小、形狀、色彩和質感上各有不同的物體，就可以創作出一幅讓人印象深刻的靜物畫。這幅靜物畫大約包含十二種物體（鮮花和葡萄個別只算單一物體），而且每種物體的特點迥異。比方說，畫中的三個容器分別是深藍色大水罐、白色瓷碗和銅壺，而且在色溫、大小、形狀、顏色和質感上也各不相同。因此，無論這些容器如何擺放，都能產生讓人滿意的對比效果。

〈#1〉| 安·瑪麗·奧本（Anne Marie Oborn）| 20"×24"（51×56cm）| 油畫

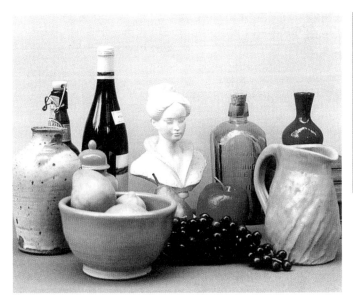

- 選擇形狀有趣的物體
- 選擇大小不同的物體
- 選擇直向和橫向的物體
- 選擇顏色不同、質感有異的物體
- 選擇一些非常亮的物體和一些非常暗的物體
- 讓物體跟背景形成對比

以創造變化做為選擇依據

在選擇靜物畫的對象時，要選擇在大小、形狀、顏色和質感上各有不同的物體。

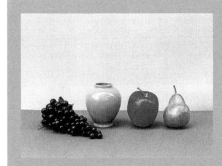

物體過於相似

圖中物體的大小都差不多，形狀也對稱無趣，就連那串葡萄也呈等腰三角形。這些物體應該跟其他在大小、形狀、質感上形成對比的物體擺在一起。

物體的差異，讓畫面富有變化

圖中物體在大小、形狀、顏色和質感上各不相同。只用這三個物體就可以構成有趣的畫面布局。

擺放靜物的方法
arranging a still life

在擺放靜物時，要遵循「物物不等距，變化產生美」這個構圖法則。以此檢視所有物體擺放在一起時，呈現出的大致形狀。記住，將物體分組，並以不對稱方式擺放。

利用剪貼，設計靜物構圖
Create a still-life composition laboratory

這幾頁的圖例都由簡單圖形組成，這些圖形都是從色紙上剪下來的。你只需用剪刀、膠水和各種深色或淺色的色紙，就可以快速進行這種剪貼實驗。另外，後面第八章將會介紹由兩個 L 形紙板製作而成的取景框，也是決定構圖或剪裁布局的好方法。

剪貼圖形能讓你在定稿前微調布局，也可以幫助你忽略物體的細節與質感，直接考慮物體的基本形狀、顏色與明暗。這種實驗能讓你在短時間內就獲益良多。在進行這項圖形實驗時，要把「物物不等距，變化產生美」這個構圖法則牢記在心。

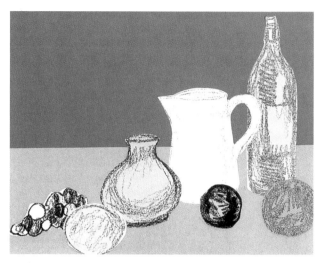

對角線擺放把畫面一分為二，而顯得單調無趣

別把物體從低到高依序排列，由此形成的對角線將畫面一分為二，這種構圖看起來單調無趣。

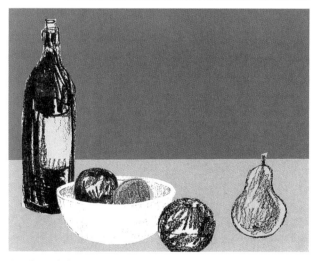

物體與邊框平行讓畫面顯得單調無趣

避免將物體擺放與畫面邊框平行。在這個圖例中，酒瓶太靠近邊框，而且還跟邊框平行，在邊框旁邊形成一個單調的條狀物。而且，這種畫面布局不平衡，視覺重量集中在畫面左方，畫面右上方留出大片空白，讓畫面顯得單調無趣。

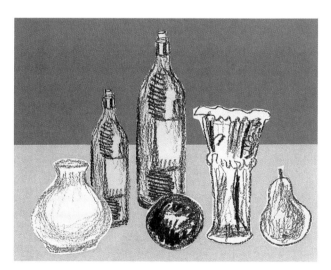

對稱三角形讓畫面顯得單調無趣

避免將物體擺成等腰三角形或等邊三角形。在這個圖例中，畫面中心位置擺放一個高物體，將畫面均分為左右兩等分（因此看起來很單調），這種布局本身就呈現一種靜止狀態，使得畫面顯得無趣。

畫面有改善，但仍有物體與畫面邊框平行

把物體擺成不規則三角形，往往是一個明智的構圖策略，因為不規則三角形的邊長不等。不過，要避免讓這個三角形的任何一邊跟畫面邊框平行，否則畫面上的間隔就會缺乏變化。

物體平均分布讓畫面單調乏味

講到單調乏味，千萬別讓物體排排站，彼此間距相同或跟畫面邊緣等距。在這個圖例中，物體之間的距離相等，物體與底邊的距離也一樣，看起來單調乏味。

畫面缺乏縱深感而顯得無趣

物體重疊擺放可以形成縱深感。在這個圖例中，物體平均分布，沒有互相重疊，觀者找不到線索探究物體的空間位置。

物體垂直排列讓畫面單調無趣

不要將物體垂直排列，感覺好像某個物體直接疊在另一個物體上方，這種布局讓人困惑又單調無趣，而且會讓畫面顯得過於平面。另外，最好不要讓兩個物體只有單點碰觸，而要讓物體傾斜交疊，才能產生更好的畫面效果。

靜物畫的動態平衡
dynamic balance

在擺放靜物畫的對象時,你幾乎可以隨心所欲地選擇,把物體擺放成引人注目的配置。由於許多常見的物體,譬如:水果、茶杯、玻璃杯或其他擺在桌上的物體,在大小和視覺重量上彼此相似,所以你要盡可能運用「物物不等距,變化產生美」這個構圖法則,營造出有趣的畫面。你要讓不同物體交錯擺放,避免將物體擺放成單調的形狀或配置。

也要避免讓物體在垂直中心軸兩邊對稱分布。有些常見的靜物畫物體,譬如:插在花瓶中的鮮花,本身往往呈對稱形狀,在擺放時要特別注意。想辦法讓物體重心偏離畫面中心,創造一種動態平衡。記住,要發揮創意,改變形狀,創造一種不規律的美感。

物體對稱分布

這個圖例徹底說明對稱平衡構圖。在畫面垂直中心軸的左右兩邊,視覺重量和視覺能量平均分布。

物體不對稱分布

相較之下,這個圖例中的物體盡可能交錯擺放,大小不一、形狀互異,讓畫面達到動態平衡。

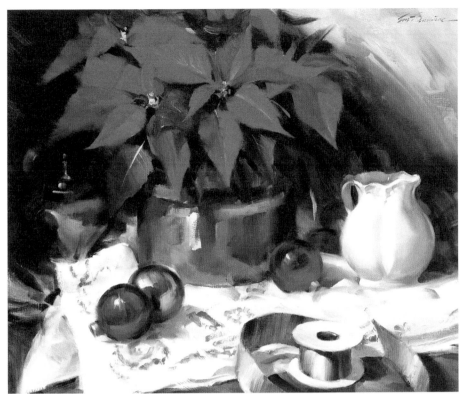

對稱物體在不對稱布局中產生趣味

在這幅靜物畫中,大部分物體都是對稱的,但它們擺放在一起並沒有形成對稱圖案。聖誕紅鮮豔明亮、充滿視覺能量的葉子,巧妙擺放在三分法形成的甜蜜點上,成為畫面的主焦點。

〈耶誕靜物〉(Christmas Still Life)
湯姆·布朗寧(Tom Browning)
20"×24"(51×61cm)|油畫

對稱物體以對稱分布讓畫面顯得靜止

在這幅經過裁切的靜物畫中,聖誕紅位於畫面中心,讓畫面呈靜止狀態,缺乏活力。

畫面布局力求簡潔

simplicity

在擺放靜物時，不要一口氣擺放太多東西。簡單擺放幾樣靜物的效果往往比擺放過多靜物來得好。擺放太多靜物會分散觀者的注意力，難以形成強大的趣味中心，尤其當這些物體在大小和形狀上彼此相似時，更是如此。所以，只要幾樣大小不一、形狀互異，顏色不同，質感有別的物體巧妙擺放達到動態平衡，就能創造一種引人入勝的畫面布局。嘗試擺放少樣物品，看看需要多少物品才能創造有

微妙差異營造氛圍

你不需要擺放很多物體，才能畫出讓人印象深刻的靜物畫。在這幅只描繪七樣物品（包含兩朵鳶尾花）的靜物畫中，陽光透過窗戶灑落在窗簾和牆上形成圖案，柔和的光影營造出溫暖迷人又充滿希望的畫面效果。

〈聖塔菲鳶尾花〉（Santa Fe Irises）
馬里恩·威爾許（Marion Welch）
28"×20"（71×51cm）｜水彩

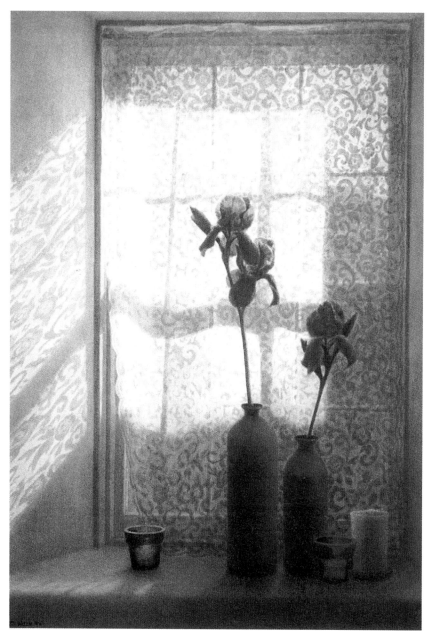

趣的構圖。你可以只用七樣物品或五樣物品,創造
引人注意的畫面配置嗎?另外,也練習只用大小不
一、形狀互異、顏色不同的三樣物品,看看畫面效
果如何。

有趣的形狀創造變化

這幅靜物畫雖然只描繪三顆梨子,但藉由
戲劇效果的光影,創造出一幅極有說服力
和吸引力的圖像。這幅畫是「少即是多」
的絕佳實例。畫面以強烈的明暗對比引人
注目。這幅靜物畫告訴我們:簡單不代表
無趣。

〈靜物光影之一〉(Shadow Still Life, No.1)
珍妮‧吉爾多(Janie Gildow, CPSA*)
11"×15"(28×38cm)│色鉛筆

＊美國色鉛筆協會(Colored Pencil Society of America,CPSA)。

做出構圖選擇
making compositional choices

無論是靜物畫還是其他畫種,一幅好作品都是畫家做出一連串選擇後的產物。以理想狀況來說,畫家應該經過深思熟慮才做出每個選擇。但事實上,繪畫初學者往往沒有好好思考就開始動筆,全憑習慣或傳統手法作畫。其實正確的方法是在開始選擇和擺放物品時,就應該深思熟慮地做出選擇。

賞心悅目的簡潔構圖

圖中五件物品擺在一起形成有趣而不規則的形狀。這個組合的視覺重心位於三分法形成的甜蜜點上。圖中雕像的頭部和酒瓶的瓶頸構成畫面的趣味中心。物品在形狀、大小、顏色、質感上都各不相同。

缺乏生氣的構圖

圖中白色雕像太靠近畫面中心位置,雕像左右兩側的物體看起來視覺重量均等,這些物體形成一個規則(單調)的三角形。雕像左邊的綠色瓶子和右邊的灰色花瓶大小一樣,也與底邊等距。

可以接受的構圖

圖中鮮花和雕像的大小幾乎相同,這樣會讓觀者的注意力被分散掉。萊姆和柳橙垂直擺放,配置不當。你可以發揮創意,調整其中一樣物品的位置,從這堆物品中,將那樣物品凸顯出來。

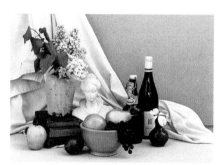

不平衡布局

在這個圖例中,右上方很空,視覺重量太集中在畫面左方。在這個構圖中,太多物體擠在左方,而且這些物體在視覺重量上彼此相似,就會分散觀者的注意力。

巧妙平衡的布局

圖中物品擺在一起形成的三角形,跟背景布幔的傾斜形狀互相平衡。酒瓶高低排列構成趣味中心。較高的酒瓶和布幔交接處,位於三分法形成的甜蜜點上。如果重新調整圖中萊姆、檸檬和紅色小花瓶的位置,讓三者間距不同,畫面布局的效果會更好。

俯瞰視角創造差異

從上往下俯瞰的觀察視角,這種構圖很特別,也讓觀者感到不自在,因為觀者不清楚該選擇哪個觀看角度。

賞心悅目的布局

與俯瞰視角相比，這種觀看視角更為自然，圖中物品彼此間距不同，到邊框的距離也不一樣。整體來看，圖中物體形成一個有趣的形狀。

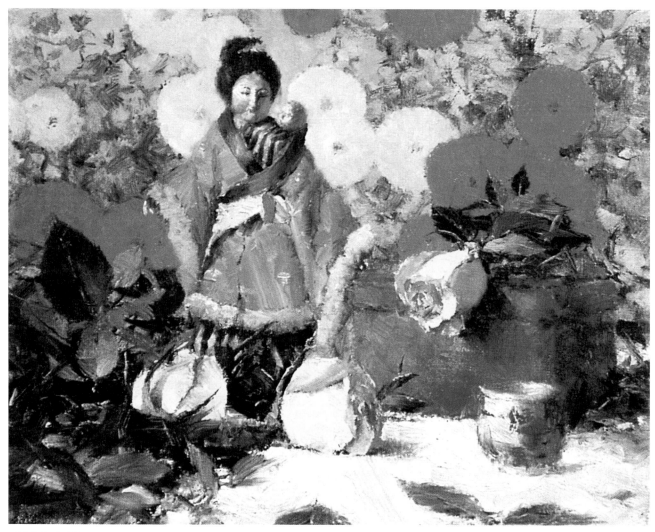

選擇富有變化

在這幅靜物畫中，人偶位於三分法形成的甜蜜點上，構成畫面主要的趣味中心。畫面以暖色和中間色為主，還有一些較暗的冷色（藍色籃子），加上黃玫瑰花中的少量明亮對比色。畫中物品在擺放、形狀和質感上都有足夠的變化，形成一幅耐人尋味的佳作。

〈黃玫瑰與日本人偶〉（Yellow Roses With Japanese Doll）羅伯特・強森（Robert A. Johnson）
11"×14"（28×36cm）｜油畫

選擇動態平衡

這幅靜物畫達到動態平衡，主要趣味中心區域位於畫面右側的瓷花瓶、藍色罐子和牡丹花，跟畫面左側的綠瓶子和玫瑰花，互相達到動態平衡。瓷花瓶和暗色背景形成對比，牡丹花和偏暗的藍色罐子形成對比，這種對比吸引觀者注意，並形成一個強烈的錨點，引導觀者繼續觀看畫面的其他部分。

〈**古典蕾絲和彩色玻璃**〉（Old Lace and Colored Glass）羅伯特‧庫斯特（Robert Kuester）
30"×40"（76×102cm）│油畫

選擇質感
choosing textures

　　下面這幅水彩靜物畫研究不同質感物品在單一
光源照射下的景象。整個畫面以暖色為主，相當符
合秋天這個主題。

〈秋日擺設〉（Fall Arrangement）｜麥克·羅可（Michael P. Rocco, AWS）｜14"×21"（36×53 公分）｜水彩

簡化為明暗與形狀

當你將一幅畫簡化為明暗圖案，就更容易看出畫面布局是否
「奏效」。這幅畫有大量的暗色形狀，加上一些中間色形狀，
以及少量亮色形狀。

研究畫面的明暗對比

南瓜莖是畫作中明暗對比最強烈的部分，因此成為畫面的趣
味中心。而且，燈光也引導觀者將視線聚焦在南瓜莖上。

選擇不同間距
choosing varied intervals

　　這幅美麗的靜物畫幾乎在各方面都遵循「物物不等距，變化產生美」這個構圖法則。物體彼此之間的間距不等、形狀、大小、色彩和質感都不同。而且，如果以色環和色譜當成一系列色彩組合排列的話，這幅靜物畫的用色同樣具體表現「物物不等

距，變化產生美」這個構圖法則。

　　在這幅靜物畫裡，冷色和中間色占據大部分畫面，暖色的紅莓只占畫面極小部分。白花和紅莓位於三分法形成的甜蜜點上，構成畫面的主焦點和次焦點。

〈靛藍色花瓶〉（The Indigo Vase）｜柯特・安德森（Kurt Anderson）｜ 30"×24"（76×61cm）｜水彩

研究畫面的明暗對比

這幅畫包含大量中間色、加上一些暗色和少量白色。亮部和暗部形成一個賞心悅目的不規則圖案。

簡化為草圖

將畫面簡化為一個簡單的草圖時，這幅畫裡的物品集結成一個吸引觀者注意的有趣形狀。

Chapter 8

landscapes

風景畫

風景畫的思考與詮釋。

　　畫家不是看著眼前的風景依樣畫葫蘆，而是要調整構圖，才可能創作出趣味盎然的風景畫。這是畫家勝過攝影師的一項優勢：攝影師無法在取景框中移動幾棵樹來改變畫面，而畫家卻可以增減或移動樹木、建築和雲朵，來改善畫面效果。

　　身為畫家，我們可以運用「物物不等距，變化產生美」這個構圖法則，重新安排景物。

　　在開始作畫前，就要先思考並決定如何詮釋大自然的景色。你可以在速寫本上畫草圖，初步確定畫面各個要素的位置和整體明暗圖案。一旦開始作畫後，再想調整畫面就會愈來愈困難，你也會更不願意做出改變。所以，最好在提筆作畫前，先好好推敲布局。

〈河畔餐廳〉（Restaurant Au Bord De L'eau）｜傑克‧雷斯崔德（Jack Lestrade）｜18"×14"（46×36cm）｜水彩

善用照片練習取景

運用照片和由兩個 L 形紙板製作成的可調整取景框，就是在風景畫創作中練習應用「物物不等距，變化產生美」這個構圖法則的絕佳方式。大多數畫家都懂得善用照片，做為在畫室創作的參考資訊。由於時間有限，畫家很難只用速寫本就記錄下所有創作資訊。

畫家回到畫室創作時，可以利用照片作參考，但要注意別照著照片畫，以免照片限制你的創作。切記，只是照著照片畫，你不但無法學到什麼，畫面效果也會令人失望。

參考自己拍攝的照片

創作前參考自己拍攝的照片，可以避免抄襲之嫌。下面這個取景練習，可以讓你的攝影功力大增，因為你在使用取景框時，很快就知道怎樣取景更好。因為練習中使用的照片是一開始就吸引你，而使你按下快門，所以對你而言利用這些照片創作更加有趣，成果也專屬於你個人。

兩個 L 形紙板

以黑色卡紙或廣告紙板剪出兩個長 10 英吋（25 公分），寬 2.5 英寸（6 公分）的 L 形紙板，利用尺或量角器取得精確的直角。

將兩個 L 形紙板放到風景照片上

把兩個 L 形紙板製作而成的取景框放到照片上，嘗試不同的取景方式。用平常抓拍的照片就可以，不需要昂貴相機或專業器材。調整取景框的位置，找出最有趣的構圖。你可能會發現有幾種取景方式的效果很好，繼續調整取景框的位置，找出照片中的線條或物體的最佳（最有趣）位置。找到最佳構圖後，就利用最佳構圖畫一張速寫。

把兩個 L 形板固定在一起

用迴紋針將兩個 L 形紙板固定在一起，製作成可以調整的取景框。將取景框放到風景照片上，找出最佳構圖。

從照片到創作

以利用取景框或裁剪照片找出的最佳構圖做參考，在畫紙或畫布上畫出草圖。如果你沖洗參考照片時有多沖洗幾張，你可以用黑色簽字筆在照片上直接標示最佳構圖，或是直接裁剪出最佳構圖。

嘗試不同的取景方式

- 是否有線條或邊緣將照片二等分或平均分成幾個部分？
- 照片是否有主要趣味中心？
- 趣味中心是否也是強而有力的視覺焦點？
- 趣味中心是否位於三分法形成的甜蜜點上？
- 是否有線條引導觀者將視線移出照片外？
- 照片中是否有強烈的明暗對比？
- 照片中的形狀有趣嗎？
- 照片中有明顯的斜線嗎？

善用照片的範例

這張湖邊風景的照片是在度假期間用一個便宜的 35mm 變焦鏡頭相機抓拍的。跟大部分一時興起的抓拍照片一樣，抓拍這張照片時並沒有時間構思，尤其人物也在移動。不過，這張照片掌握到當時的光線和氛圍，可以為畫家在畫室作畫時提供許多參考資訊。

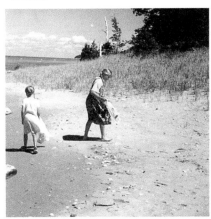

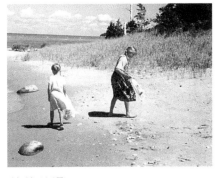

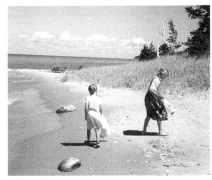

剪裁不當

接近正方形的構圖很棘手，因為在正方形構圖中，畫家很難避免等距。在這種取景中，右側人物處於畫面中心位置，左側人物不僅太靠近邊框，視線還望向邊框外面，這樣會引導觀者視線離開畫面。而且，畫面也沒有展現足夠的湖面，無法說明這是湖邊景色。

剪裁普通

在這個圖例中，人物仍然位於接近畫面中心的位置，但人物與邊框之間達到一種更為動態的平衡。人物大小剛好與周圍環境相互平衡。而且，背景中的斜線產生足夠的活力，讓這個構圖變得可以接受。

最佳剪裁

在這個圖例中，人物彼此間距以及與四邊的距離皆不相同。水平線偏離畫面中心，看起來賞心悅目。背景處的斜線很有趣，也沒有靠近四個邊角。左邊女孩的裙子和沙灘形成鮮明對比，構成畫面的主焦點。在後續創作中，畫家應該將右邊女孩頭頂上的白色樹幹移往左邊或右邊，避免樹幹和人物垂直排列。

風景畫的字母構圖法

藉由字母字形，輕鬆記住風景畫的一些構圖，這種字母構圖法相當實用。如果你懂得善用「物物不等距，變化產生美」這個構圖法則，那麼任何字母字形都可以協助你，設計出一幅好的風景畫。不過，在字母構圖法中最常使用的字母是 J、O、T、X、C、L、U 和 S。

J 形構圖

把字母 J 想像成一個慵懶斜躺的 J，或是像耐吉球鞋的商標。字母 J 的拐彎處是形成畫面趣味中心的好位置。在這個圖例中，字母 J 的拐彎處就位於三分法形成的其中一個甜蜜點上。

O 形構圖

這個構圖出現一個圓形區，請注意這個圓形區沒有擺放在畫面正中央。

T 形構圖

畫面上垂直線和水平線交接處自然形成一個焦點。由垂直線和水平線劃分出的四個區域應該大小不同，才能讓畫面看起來趣味十足。

X 形構圖

兩條斜線在畫面上的某一點相交，注意延伸出去的線條不要直接連到畫面四個角落，以免吸引觀者注意，導致視線離開畫面。

C 形構圖

字母 C 可以當成半個 O 或開口 O。請注意，不要把這個圓形的開口安排在畫面正中央。

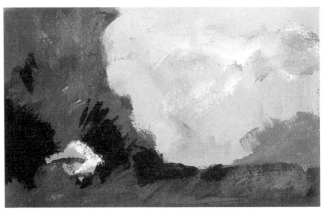

L 形構圖

字母 L 可以傾斜也可以倒置，注意構成字母 L 的兩條線應該長短不一，否則看起來會很單調無趣。

U 形構圖

構成字母 U（或 V）的兩條線的交接處，是畫面趣味中心的理想位置。請注意，這兩條線不要等長，以免畫面顯得無趣。讓其中一條線長一點，形成大小對比也達成動態平衡。

S 形構圖

字母 S 無論怎樣放置，在風景畫中都能自然發揮引導作用。向遠方延伸的曲折小路，就是 S 形構圖的經典圖例。

風景畫的基本明暗圖案

不管是風景畫還是其他畫種，所有傑出作品都可以簡化成對比強烈的明暗圖案。由於自然風景呈現的明暗圖案未必讓人容易辨識，因此了解如何觀看就很有幫助。採用字母構圖法的風景畫（見前幾頁的說明）都是利用色調明暗對比強烈的形狀組成，因此可以簡化為對比強烈的明暗圖案。當我們應用「物物不等距，變化產生美」這個構圖法則，必定會產生對比和變化。

當代知名水彩畫家東尼·庫奇擅長運用構圖原理創作令人印象深刻的作品，他在自己的暢銷書《水彩，你畫得來》（*WaterColor: You Can Do It!*）

中，介紹風景構圖可以採用的幾種超實用明暗圖案，相當值得參考。

設計明暗對比區域

庫奇找出風景畫的六種基本明暗圖案（見下圖），這些圖案協助你將風景畫簡化為三個明暗對比區域，也就是：前景、中景、背景。

依據前景、中景、背景三個區域的明度變化（亮色、灰色〔中明度〕、暗色），構成風景畫的六種基本明暗圖案。

前景為暗色，中景為灰色，背景為亮色。

前景為暗色，中景為亮色，背景為灰色。

前景為亮色，中景為灰色，背景為暗色。

前景為亮色，中景為暗色，背景為灰色。

前景為灰色，中景為暗色，背景為亮色。

前景為灰色，中景為亮色，背景為暗色。

用大小色塊形成明暗對比

庫奇也找出適用於風景畫、而且幾乎可以保證能創作好構圖的另外兩種明暗圖案。這兩種明暗圖案跟第二章介紹的圖案類似，都是以大面積的暗色塊或亮色塊，跟中明度的背景形成對比，而這兩大色塊中又包含明暗對比的小色塊。這種明暗對比的圖案自然成為視覺焦點。這兩種明暗圖案都符合「物物不等距，變化產生美」這個構圖法則。

大小色塊與更大的中明度背景，在形狀和明暗上各不相同，自然產生賞心悅目的畫面效果。這兩種明暗圖案組合值得牢記在心，因為它們可以確保畫面趣味盎然。運用這種明暗圖案組合的祕訣是，在創作前先畫一張小草圖或不超過明信片大小的素描。你可以只畫幾筆線條或簡單畫一下形狀，記住，要畫出明暗色調，不要只憑想像或印象完成明暗草圖。

> **前景暗色、中景灰色、背景亮色。**
> （速記法：前暗、中灰、後亮）
> **前景暗色、中景亮色、背景灰色。**
> （速記法：前暗、中亮、後灰）
> ● **前景亮色、中景灰色（中間色）、背景暗色。**
> （速記法：前亮、中灰、後暗）
> **前景亮色、中景暗色、背景灰色。**
> （速記法：前亮、中暗、後灰）
> ● **前景灰色、中景暗色、背景亮色。**
> （速記法：前灰、中暗、後亮）
> **前景灰色、中景亮色、背景暗色。**
> （速記法：前灰、中亮、後暗）

〈毛伊島〉（Maui）｜法蘭克・拉盧米亞（Frank LaLumia）
22"×30"（56×76cm）｜水彩

〈島上的稻草人〉（Island Scarecrow）｜詹姆斯・狄恩（James Dean）
22"×30"（56×76cm）｜不透明水彩

中明度背景裡的暗色塊

在這幅風景畫中，中明度背景（樹葉）裡包含暗色塊（岩石），暗色塊中又有亮色塊（瀑布）。這幅風景畫符合「大量、一些、少量」的用色原則：畫面有大量的中明度色彩，一些暗色和少量亮色。

中明度背景裡的亮色塊

在這幅風景畫中，面積較小的中明度背景裡，有面積較大的亮色塊，亮色塊中又有少量暗色塊。畫面中有大量的亮色，一些中明度色彩和少量的暗色。如果你根據本頁兩幅風景畫的任何一幅，依據畫面中的暗色、亮色、中明度色彩所占的比例，畫出黑灰白三個色階，你會發現黑灰白三色所占的比例各不相同。

風景畫的透視

透視運用得當，可以增加畫面的縱深感，也可以讓畫面更有真實感。如果你想創作寫實風景畫，那麼巧妙運用透視就非常重要。透視不正確會讓風景畫看起來「很不自然」。

透視也可以用來強化風景畫的構圖。你可以利用透視，在畫面中設計「指標」，引導觀者依循你設計的視覺動線來觀看畫作。而且，透視可以吸引觀者將視線停留在畫面裡，或聚焦在某個特定區域上。

由於距離會在視覺上營造物體近大遠小的錯覺，因此線性透視能協助畫家在畫面上創造差異。比方說，兩條鐵軌互相平行，兩條鐵軌之間的距離也相等，但在透視作用下，兩條鐵軌不再平行，反而會在地平線上會合，兩條鐵軌之間的距離也會隨著距離愈遠就逐漸縮小，形成吸引觀者注意的焦點。同樣地，成排排列的電線桿間隔相同，但在透

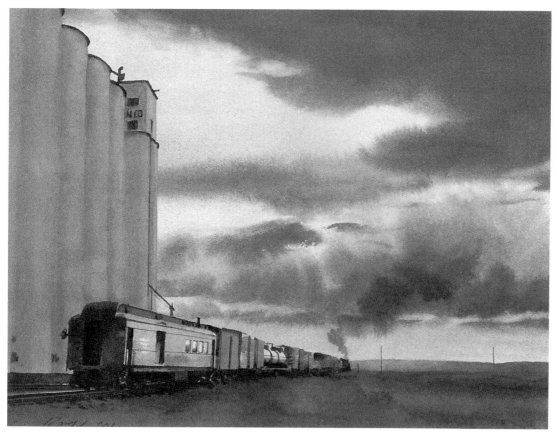

巧妙運用透視創造間距變化

遠方冉冉升起的煙霧和火車，都吸引觀者將視線聚焦在水平線上。消失點（水平線會合處）偏離畫面中心，靠近三分法形成的甜蜜點上，讓各種間距更不規則，畫面也更有趣。

〈地平線上的火車〉（Markers）｜泰德·羅斯（Ted Rose）｜12"×16"（30×41cm）｜水彩

視作用下，離觀者愈遠的電線桿看起來愈小，彼此也愈靠近。

空氣透視法

並非所有透視都是線性透視，也可以利用空氣透視法，藉由暗示前景與遠景之間的大氣氛圍，營造出畫面的縱深感或距離感。在風景畫中，遠處景物由於空氣懸浮微粒夾帶的灰塵和水氣，往往會呈現出偏冷的顏色，而且色調對比也不明顯。空氣透視法可用於避免遠處景物分散觀者的注意力，因為遠處景物在細節、色彩強度和色調對比上都大幅減弱。如同第七章的說明，細節清晰、輪廓清楚、色彩鮮明、對比強烈，質感變化，是形成趣味中心、吸引觀者注意的必備條件，利用空氣透視法，遠處景物剛好都不具備這些條件。

距離有助於建立不均等的間距

空氣透視法藉由暗示近處景物和遠處景物之間的大氣氛圍，在畫面中營造出縱深感。在這幅風景畫中，背景處的樹木以中性色調和中明度表現，跟前景的樹木形成區別，產生一種近處清楚、遠處模糊的距離感。

〈夏日野花〉（Summer Wildflowers）｜伊莉莎白‧莫里（Elizabeth Mowry）
18"×24"（46×61cm）｜粉彩

風景畫的用色

將「大量、一些、少量」這個原則應用到色彩時，自然會產生符合「物物不等距，變化產生美」這個構圖法則的色彩配置。如果一幅風景畫中，各種色彩平均分布，也就是說，如果暖色和冷色、亮色和暗色、純色和中性色在畫面的比例都均等，缺乏主導也沒有變化，畫面自然無法讓觀者感興趣。

注意用色

世上有許多色彩理論都能派上用場，但你若記不住這些理論也沒有用！牢記「大量、一些、少量」這個用色原則，就能協助你創作出令人滿意的配色效果。

你的風景畫有大量暖色，還是大量冷色？
你的風景畫有大量亮色，還是大量暗色？
你的風景畫有一些色彩和明度，跟畫面主要色彩和明度產生對比，讓畫面更為有趣嗎？
你的風景畫有少量強烈對比，讓這個對比處成為視覺焦點或趣味中心嗎？

符合「大量、一些、少量」用色原則

韋伯的這幅風景畫就是詮釋「大量、一些、少量」這個用色原則的好例子。畫面以大量柔和偏冷的色彩，加上一些礦區建築物厚重明亮的藍色，以及少量的深綠色樹木，突顯色彩與明度的對比。

〈金礦〉（Gold Mine）｜法蘭克·韋伯（Frank Webb）
22"×30"（56×76cm）｜水彩

以少量對比創造焦點

這幅以低明度為主的風景畫，以偏冷的暗色為主導色。右邊那艘船的船身和倒影以幾近純淨的濃郁橙色與紅色，跟船身的明亮白色形成鮮明對比。這些筆觸在三分法形成的甜蜜點上，構成一個強有力的焦點。

〈咪咪號與拉娜號〉
（The mimi and the Rana）
C.W. 蒙迪（C. W. Mundy）
16"×20"（41×51cm）｜油畫

差異引人注目

在這幅風景畫中,前景的昏暗冷色和背景的明亮暖色形成對比,構成這幅畫的基本色彩結構。觀者自然會將目光聚焦在背景處受到陽光照射的建築上。但前景船身顏色厚重的筆觸,跟背景處的建築巧妙平衡。如果整幅畫中只有亮色或暗色,或者只有暖色或冷色,觀者很快就會感到視覺疲勞,並將視線離開畫面以緩解視覺疲勞。

〈卡西斯的美麗倒影〉
(Cast Shadows of Cassis)
凱文·麥克弗森(Kevin Macpherson)
16"×20"(41×51cm)|油畫

明度與質感創造賞心悅目的畫面效果

在風景畫中,色彩無須濃烈就能讓人印象深刻。這幅風景畫運用景物的質感、明暗、色彩來愉悅觀者。前景底部色彩偏暗偏冷,愈靠近中景處,色彩愈亮也愈暖,這種配色引導觀者將視線聚焦在背景白楊樹林與中景交接的深綠色區域。整幅畫由背景處的暗色邊界做劃分,畫面右側的細長樹枝幾乎跟**三分法構圖**中的垂直線重合。

〈白楊樹林〉(Aspen Cluster)
克里斯·莫雷爾(J. Chris Morel)
11"×14"(28×36cm)|油畫

Chapter 9

figures and portraits

――――― 第九章 ―――――

人物畫與肖像畫

―――――――――――――――
人物本身的優雅，已足夠迷人。
―――――――――――――――

　　打從人類開始在洞穴牆壁作畫以來，人物就成為歷久不衰的創作主題。對畫家來說，人體有各種曼妙姿態、展現千變萬化的風情，因此描繪人物就成了一項既迷人又艱鉅的挑戰。

　　人物體態之所以吸引人，就在於本身的優雅、引人入勝的複雜，以及千變萬化的姿態。尤其人體展現出一種微妙的動態平衡，而使人體成為藝術創作的理想主題。本章將探討在以人物為創作主題時，如何運用「物物不等距，變化產生美」這個構圖法則。

〈藍色長襪〉（Blue Stockings）｜瓊‧魯德曼（Joan Rudman,AWS）｜28"×22"（71×56cm）｜水彩

確定人物頭部的位置
placing the head

　　根據「物物不等距，變化產生美」這個構圖法則，人物頭部不宜擺放在畫面正中央，尤其當人物頭部朝向畫面外側時，更不宜這樣做。人物頭部和

臉部適合擺放在三分法形成的上方甜蜜點。如果人物頭部靠近畫面中央，在背景處增加亮部和暗部，可以弱化這種布局略顯靜態的拘泥形式。

構圖單調無趣

人物頭部位於畫面正中央，而且人物直視觀者。臉部到畫面頂端與底部的距離相等，到左右兩側的距離也相等。

構圖效果較好

藉由上移和左移，人物頭部偏離畫面中央，臉部的中心（既是視覺焦點也是趣味中心）位於三分法形成的甜蜜點上。

構圖效果最好

利用四分之三側面角度的畫法，畫面的趣味中心就在人物的雙眼之間，也位於三分法形成的甜蜜點上。

構圖單調無趣

人物側面像位於畫面中央，看起來單調無趣，人物視平線靠近畫面的水平中心。人物臉部看起來受到畫面右側邊緣的限制，而且人物眼睛引導觀者將視線聚焦到畫面邊緣或離開畫面。

構圖效果較好

人物側面偏離畫面中央，看起來更有趣。由於人物臉部到畫面右側邊緣之間的距離加大，人物獲得更多空間呼吸，因此畫面看起來比較沒有壓迫感。

構圖效果最好

人物側臉像經過剪裁後的特寫，這個特寫產生一些既有趣又抽象的形狀。人物眼睛就位於三分法形成的甜蜜點上。

依據四分之三側面角度的畫法,在臉部所朝方向留出更多畫面,讓人物有呼吸的空間,可以避免整體畫面的空間感過於封閉。一般說來,不要讓人物頭頂或後腦勺貼到畫面邊緣。

肖像特寫創造強烈感受

這個側面特寫吸引觀者透過人物臉部細節,思考人物的性格特徵。人物特寫讓觀者有機會好好認識畫中人物。人物臉部和背景之間形成鮮明對比,產生一個強有力的視覺焦點,吸引觀者注意。

〈李奧納德〉(Leonard)|迪·諾特(Dee Knott, AWS)
20"×28"(51×71cm)|水彩

吸引觀者注意人物的臉部

藉由盡可能簡化背景的所有細節,引導觀者關注人物的臉部和深情凝視遠方的表情,觀者會仔細觀察人物的衣服和帽子,取得更深入了解人物的重要線索。

〈哈姆先生〉(Mr. Hamm)
迪·諾特(Dee Knott, AWS)
18"×24"(46×61cm)|水彩

確定人物位置,引導觀者視線

人物頭部位於色彩不同、質感有別的兩面牆壁交接處,也位於人物構成的三角形之頂端。人物朝向右方,畫家刻意在畫面右側留出大量空間,引導觀者想像畫面以外的景色。

〈派崔克〉(Patrick)|迪·諾特(Dee Knott, AWS)
20"×28"(51×71cm)|水彩

確定人物頭部和上半身的位置
placing the head and upper body

在畫人物頭部和軀幹時，臉部要擺放在三分法形成的甜蜜點上，而且臉部要朝向畫面中心，讓身體和畫面邊框達到動態平衡。

記住，不要將人物頭部擺放在畫面中心，尤其當這種配置會讓身體其他部位倒向一邊而失去平衡。

無論人物頭部擺放在哪個位置，都要避免畫面出現集中或指向左下角和右下角的元素。

人物雙手會自然地成為畫面的次要焦點，因此要注意雙手到邊框的距離必須不一樣。同時，避免不適當的身體裁切，尤其是在人體關節處，譬如：手肘、雙手或膝蓋處的裁切。

構圖不佳

在描繪人物頭部和肩膀時，要把人物頭部擺放在三分法形成的甜蜜點上。避免把臉部擺放在畫面正中央，以免人物頭部上方的空間變得單調無趣。在這個圖例中，人物膝蓋不僅指向左下角，還被裁切掉，看起來很奇怪。

構圖不佳

人物頭部位於三分法形成的甜蜜點上，但人物望向畫面外，讓畫面右側看起來毫無生氣，構圖顯得不平衡。

構圖恰當

人物頭部位於三分法形成的甜蜜點上，由於人物望向畫面中央，讓整個畫面充滿生氣，整幅畫看起來有平衡感。

以人物頭部為視覺焦點

強烈的明暗對比，加上厚重的質感，讓人物頭部成為畫面的主要焦點，人物雙手則成為次要焦點。觀者自然會被強烈對比所吸引。背景跟人物的衣服幾乎合為一體，形成一個暗色形狀。這幅人物畫巧妙說明了暗色調與亮色調之間的動態平衡。

〈**向蒙德里安致敬**〉（Tribute to Mondrian）
亞恩·魏斯特曼（Arne Westerman）
29"×21"（74×53cm）｜水彩

以人物頭部為趣味中心

在這幅人物畫中，趣味中心顯而易見。人物頭部位於三分法形成的右上方甜蜜點上，觀者目光自然被人物頭部吸引。但人物臉部朝向右側，為了避免觀者將視線移往右側或移出畫外，畫家在人物頭部背景處精心安排畫面裡明度最暗的形狀，以此做為視覺阻隔。

〈**卡洛琳**〉（Caroline）｜威廉·康迪特（William H. Condit）
14"×21"（36×56cm）｜水彩

確定人物的位置
placing the figure

在描繪人物時，要考慮人物與畫面邊緣構成的形狀。如果人物和畫面邊緣之間留出大量空白，就會讓畫面看起來單調無趣。如果人體不同部位和畫面邊緣之間的距離都差不多，也會讓畫面看起來單調沉悶。

當你放大人物填滿畫面，或是裁剪畫面邊框讓邊框靠近人物，人物和邊框之間的相對距離就更富有變化，因此畫面看起來會更加有趣。

> **注意這些陷阱**
> Watch out for these pitfalls
>
> - 趣味中心太靠近畫面中心，或太靠近畫面邊緣或角落。
> - 人物集中到畫面某一側或人物肢體觸碰到畫面角落。
> - 不小心讓畫面出現跟邊框平行的條狀物體，譬如：跟邊框平行的椅背，就很容易分散觀者的注意力。
> - 人體各個部位觸碰到邊框。
> - 背景物體在頭部正上方或太靠近頭部，看起來就像人物戴了一頂帽子或長了奇怪的東西。

背景面積過大導致畫面缺乏趣味

人物和邊框之間留出太多空間，畫面看起來缺乏趣味。

觸碰畫面邊框

避免人體各部位觸碰邊框，因為這樣會引導視線移到邊框或離開畫面。

緊湊剪裁更添趣味

在緊湊剪裁下，人體各部位到邊框的間距都有所不同，看起來更為有趣。

確認背景形狀

檢視緊湊剪裁產生的間距，並將畫面簡化為明暗圖案，你會發現人體各部位和邊框構成的形狀相當有趣，而且大小不一。

- 你想要創作一幅中規中矩的人物畫,還是自然生動的人物畫?
- 你想在背景處擺放什麼,背景處會包括多少物體?
- 這些背景物體在畫面上占據多少比例?
- 你打算如何處理人物和邊框之間的關係?你打算將人物畫剪裁成人物特寫嗎?

太過對稱

在這個圖例中,人物左右對稱,而且位於畫面垂直中心軸上,違反「物物不等距,變化產生美」這個構圖法則。請注意,畫面垂直方向大概被三等分,看起來非常單調無趣。

均分為二

在這個圖例中,人物頭部位於三分法形成的甜蜜點上,但畫面在垂直方向被均分為二,還是違反「物物不等距,變化產生美」這個構圖法則。

構圖不佳

人物雙腳觸碰到邊框,往往導致觀者視線離開畫面。

構圖恰當

人物的位置在畫面上構成的形狀和間距,產生一種富有變化的趣味。

構圖恰當

在創作肖像畫時,牢記這個實用的構圖原理很有幫助:讓畫面中的活躍區域和不活躍區域達到平衡。在這個圖例中,畫面左側的椅子呈垂直狀,視覺能量相對較弱,而畫面右側的人物形態複雜,視覺能量相對較強,兩者在視覺能量上一強一弱,達到平衡。

設計視覺動線

plan a path for the eye

在本頁這幅人物畫中，有一個主要趣味中心、一個次要焦點和兩個小焦點，構成一個循環的視覺動線。男孩的臉部是觀者的主要趣味中心，但男孩筆下的畫作是次要焦點。男孩低頭凝視畫作，引導觀者將視線聚焦到畫作上，畫作因為色彩和對比而吸引觀者的目光。男孩手中的畫筆和身旁的顏料盒都引導觀者將視線聚焦到畫作上。而男孩的雙手則是另外兩個焦點。這四個位置（臉部、畫作、雙手）構成循環的觀看路線，引導觀者的視線停留在畫面上。

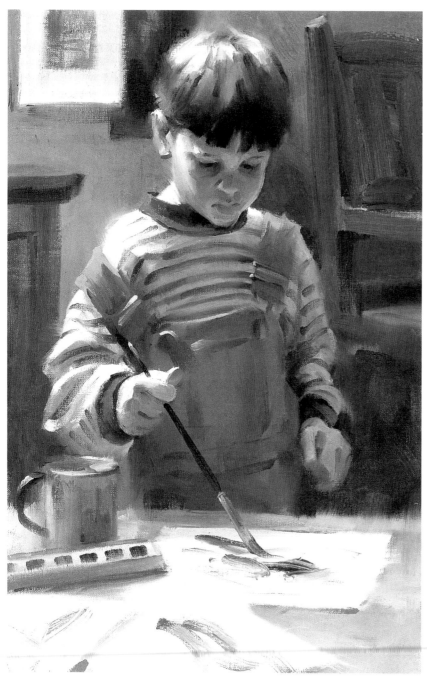

〈小畫家〉（Budding Artist）
湯姆·布朗寧（Tom Browning）
16"×10"（41×25cm）| 油畫

118

營造畫面氛圍
establish a mood

在下面這幅人物畫中，人物的頭部和肩膀位於三分法形成的甜蜜點上，畫中幾條水平線引導觀者將視線聚焦於這個位置上。人物雖然孤單無伴，但沒有孤立於環境之外，整幅畫有一種平和寧靜的氛圍。

〈**季節**〉（The Seasons）
迪・諾特（Dee Knott, AWS）
20"×28"（51×71cm）｜水彩

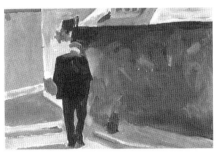

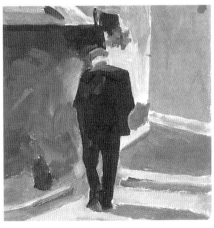

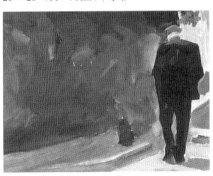

改變人物位置就改變畫面氛圍

如果將這幅畫左右翻轉，如同照鏡子時鏡中出現的影像，觀者馬上會先注意到人物，然後才會注意其他區域。畫中人物的位置和走勢違反觀者習慣的觀看路線，因此會讓觀者感到緊張不安。從心理學的角度來說，畫面右側比畫面左側更為重要，視覺重量也較集中在畫面右側。因此，當人物位於畫面右側且往右方移動時，畫面看起來會更賞心悅目。

人物居中，畫面單調

如果人物位於畫面中央，整幅畫缺乏視覺張力，畫面並未產生一種寧靜感，反而讓人覺得單調無趣。

人物太接近邊框

如果人物太接近邊框，會讓觀者心裡想著：人物就在邊框之上，而且人物有往右移動的傾向，這樣會引導觀者將視線移出畫面。

創造人物動態
creating a dynamic figure

對畫家而言，人體是最歷久不衰的創作主題，也是一項既迷人又艱鉅的挑戰。人體有各種曼妙姿態、千變萬化的風情展現，尤其人體會自然表現出一種微妙的動態平衡，因此成為藝術創作的理想主題。

人體從頭到腳都左右對稱，因此處於自然的平衡狀態。但同時，人體結構表現出強烈的運動趨勢，就算人體處於靜止狀態，看起來還是具有動感。

靜態平衡

當人體重量由兩條腿平均支撐時，人體就處於靜態平衡。請注意，此時人體骨架內側的線條互相平行，暗示出這種靜態平衡。

動態平衡

當人體重量由一條腿支撐時，這種古典的對立平衡（contrapposto）站姿，讓人體處於動態平衡。骨架內側線條不再平行。相較之下，這個姿勢更為有趣，也符合「物物不等距，變化產生美」這個構圖法則。

動態十足

這些人物形狀反映出一種特定氛圍，看起來充滿動感又十分有趣。儘管人體結構本身左右對稱，但透過不同姿態就能讓人體左右兩邊的形狀產生極大差異。

將人物當成有趣的形狀

the figure as an interesting shape

　　將人物當成一個形狀，所有能讓形狀變有趣的方法，也都可以讓人物變有趣。忽略色彩與外觀的細節，仔細觀察人物的整體形狀。

　　將人體當成一個抽象圖形，這個圖形是否接近單調無趣的圖形，譬如：圓形、正方形或等邊三角形？這個圖形是否呈現垂直、水平或傾斜？這個圖形是否「凹凸不平」而顯得複雜有趣？

人物呈三角形讓畫面顯得靜止

人物呈正方形讓畫面顯得靜止

人物呈傾斜狀**讓畫面具有動感**

人物形狀「凹凸不平」讓畫面顯得有趣

人物的剪裁
cropping the figure

　　剪裁是增加畫面視覺能量的一個大好機會，因此在剪裁人物時應該經過深思熟慮。但事實上，剪裁往往是偶然的產物，因為當我們在畫紙或畫布上描繪人物時，常會發現「怎樣剪裁都不合適」。

剪裁人物時的注意事項
Considerations when cropping the figure

- 考慮只剪裁人物的一個邊緣。
- 剪裁兩條對應邊緣時要特別小心，譬如：剪裁頂端和底部、左邊和右邊都要特別小心，否則畫面看起來會很奇怪或不自然。
- 避免剪裁人體關節，以免人物看起來像被截肢一般。
- 大膽剪裁，但要注意剪裁後畫面形成的所有正、負形。

剪裁與漂浮

人物剪裁時，可以剪裁一邊或多邊，但要注意遵循伯特·多德森（Bert Dodson）在《素描的訣竅》（*Keys to Drawing*）中提出的「剪裁與漂浮」原則。也就是說，如果你剪裁頂邊，就不要再剪裁底邊，讓人物產生漂浮感，畫面會比較生動。

避免不自然的剪裁

同時剪裁兩條對應邊，很難讓剪裁發揮效果，這樣會分散觀者的注意力，也會導致畫面看起來不自然。

不要同時裁掉左邊和右邊

當人物左邊和右邊都被剪裁時，人物看起來就像被左右兩邊困住，無法產生「漂浮」感。

避免在人體關節處剪裁

避免在人體關節處剪裁，否則人物看起來會像被截肢一般，也會引導觀者將視線移出畫面。

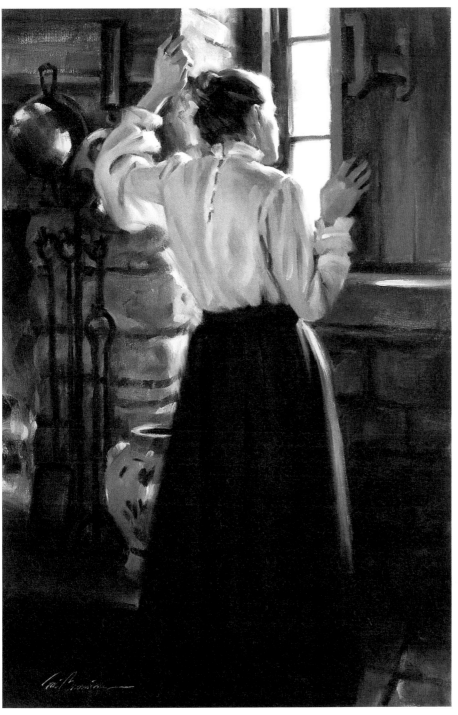

剪裁能協助引導觀者視線

在這幅人物畫中，畫家省略人物的
腳部，讓觀者將視線聚焦到人物的
臉部和窗戶上，兩者自然形成畫面
的趣味中心。同時，兩者形成明暗
對比，也構成強有力的視覺焦點。
畫面左下方的甕成為次要焦點，讓
觀者的視線在畫面不同焦點之間來
回移動。

〈破曉，迎接新的一天〉
（Dawn of a New Day）
湯姆·布朗寧（Tom Browning）
24"×16"（61×41cm）｜油畫

123

肖像的剪裁

cropping a portrait

在剪裁肖像時要注意兩件事。首先，剪裁應該符合人物的身分，並符合你所想要傳達的人物形象。比方說，用於公開展示的公眾人物肖像畫，應該展現出人物身體和符合人物工作或職務的服飾。而擺放在家中的家庭成員肖像畫，可以剪裁成特寫，拉近觀者與畫中人物的距離。

其次，剪裁肖像應注意構圖效果。無論你要創作全身像、半身像或大特寫，剪裁後的肖像都應該包含有趣的形狀，保留畫面焦點（意即趣味中心），並達到動態平衡。

拉近與畫中人物的距離

將大部分背景裁切掉，只剩下人物特寫，就能大幅拉近觀者與畫中人物的距離。人物特寫愈大，觀者與畫中人物的互動就愈強烈。但也要注意，當人臉無限放大時，會讓觀者受到驚嚇、感覺畫中人物咄咄逼人。

為主題提供背景

剪裁時保留人物的大部分肢體，保留一些背景，這是讓你在產生有趣形狀之際，透露更多人物相關資訊並營造所欲氛圍的好機會。

以人物全身為焦點

這種剪裁讓人物全身得以展現，人物位於畫面斜軸上形成強有力的姿勢，但人物與邊框構成的形狀缺乏動感。

人物畫中的明暗圖案
value patterns

不論任何畫種，巧妙運用明暗對比，就是畫作成敗的關鍵。人物畫的首要考量是讓人物臉部成為視覺焦點和趣味中心。透過明暗對比，應該有助於讓人物臉部和頭部，成為最吸引觀者目光的區域。

畫面明暗對比最強烈的區域應該集中在人物臉部周圍，這樣觀者就會持續注意人物臉部。如果畫面其他區域也有強烈的明暗對比（或清晰的細節、明亮的顏色或複雜的圖案），那麼這些區域也會產生焦點。觀者的注意力就會被分散掉，觀者的視線會在人物臉部這個趣味中心和其他區域的焦點之間來回移動。

要在人物頭部與臉部周圍創造強烈的明暗對比，可以採用一個常見的有效做法：在人物頭部受光側以暗色背景形成明暗對比，在人物頭部陰影區域以亮色背景形成明暗對比。

評估肖像畫中的明暗圖案
Evaluate the value patterns in your portraits

- 畫面由一個明度主導，或者亮色與暗色平均分布？
- 畫面中的亮色塊和暗色塊是否在大小、形狀和距離上有所不同？
- 背景處的亮部與暗部和主題的亮部與暗部是否搭配得宜？
- 畫面是否符合「大量、一些、少量」的原則？

利用強烈的明暗對比，引導觀者視線

這幅速寫是詮釋靈活運用明暗對比的好例子：人物臉部和暗色背景形成對比，後腦勺和亮色背景形成對比。人物臉部輪廓是整幅畫裡明暗對比最強烈的區域，因此成為畫面焦點和趣味中心。

〈菲爾〉（Phil）｜納德·穆勒（Ned Meuller）
16"×13"（41×33cm）｜蠟筆

「大量、一些、少量」的用色原則

這幅肖像畫應用「大量、一些、少量」的用色原則。強烈的明暗圖案讓觀者目不轉睛。由於明暗圖案構成一個相當抽象的設計，創造出賞心悅目的構成。注意畫家如何設計畫框和領帶，引導觀者關注畫面的趣味中心，也就是人物面帶微笑的臉龐。

〈泰瑞·托勒夫森〉（Terry Tollefson）
湯姆·布朗寧（Tom Browning）｜24"×30"（61×76cm）｜油畫

群體肖像畫
group portraits

　　當畫面有一個以上的對象物時,「物物不等距,變化產生美」這個構圖法則就非常適用,譬如:創作雙人肖像畫或群體肖像畫。

● 雙人肖像畫

　　在雙人肖像畫中,不要讓人物頭部齊高或彼此等距,才不會違反「物物不等距,變化產生美」這個構圖法則。人物頭部的相對高度可以凸顯其中一位人物的重要性,所以在創作時要特別注意這一點。

　　另外還要注意人物注視的方向。如果兩位人物注視不同方向,或者其中一位或兩位人物都從畫面中心往外看,就會引導觀者的視線跟著離開畫面。

單調無趣

人物間距相同又位於畫面垂直中心軸的兩側,導致畫面單調無趣。切記,在創作肖像畫時,避免讓人物臉部彼此間距相等。

構圖較佳

在這幅雙人肖像畫中,人物頭部有高有低,傾斜角度各不相同,讓畫面看起來更加有趣。

● 群體肖像畫

在創作群體肖像畫時，對象通常是家庭成員，記得運用「物物不等距，變化產生美」這個構圖法則來安排人物的位置。避免讓人物頭部位齊高、臉部角度相同，人物頭部之間的距離也不要均等，避免人物組合形成等邊三角形或正方形。人物頭部應該高低錯落、彼此距離疏密有致。想像一下，如果人物頭部齊高、間距相等，看起來就跟拉希莫山（Mount Rushmore）上的總統巨石雕像那樣單調無趣。

為整個家庭畫肖像畫時，記住要讓每個人物都注視同一個方向，或是確保每個人物都注視畫面中心，如果其中一個人物或幾個人物看向畫面外側，就會引導觀者將視線移出畫面。

單調無趣

人物頭部都差不多高，畫面布局缺乏變化，畫面看起來單調無趣。

構圖較佳

人物頭部高低交錯，人物間隔富有變化，畫面看起來賞心悅目。

人物群像
multiple figures

　　在描繪人物群像時，為了讓畫面富有變化並賞心悅目，應該依據「物物不等距，變化產生美」這個構圖法則來安排人物。藉由改變人物大小和人物間距，就能產生不同的間距，讓畫面看起來更加有趣。

人物等距讓畫面單調無趣

人物高度一致且彼此間距相等，畫面看起來單調無趣又不自然。

人物不等距讓畫面較為有趣

人物彼此間距不同，讓畫面更有吸引力，也表現出有趣的交流互動。

人物配置在地平面上
導致畫面單調無趣

人物有高有低，彼此間隔有疏有密，畫面看起來相對有趣，但地平面跟畫面底邊幾近平行，這部分仍有待改善。

不對稱布局產生視覺張力

人的眼睛和大腦自然會將看到的相鄰人物歸為一組。在這個圖例中，左邊三個人物形成一組，右邊人物孤立在外。這種不對稱布局，不僅吸引觀者注意，也會讓觀者好奇左邊人物和右邊人物之間是否存在緊張關係。

比例不同營造縱深感

人物比例不同，就能營造空間的縱深感，也能為畫面增添趣味。請注意，所有人物都位於同一視平線上，跟地平線和觀者的視平線重合。

變化創造視覺能量

當人物在高度、大小、間距和所處視平線的位置上都各有不同時，畫面的視覺能量就達到極致。

人物的互動
figure interaction

當一幅畫中出現兩個或兩個以上的人物時，畫面會暗示出人物之間的某種關係，觀者也會試著猜測這種關係，即使人物彼此疏離。畫中人物的位置，可以提供線索讓觀者了解人物之間的關係。如果人物彼此靠近，說明人物之間關係密切；如果人物彼此分開，說明人物之間關係疏離。如果人物對稱分布或位於畫面中心，就暗示人物處於一種穩定的關係。

兩人面對面和兩人背對背地站著，暗示出截然不同的關係。觀者的視線會被畫中人物的互動所吸引。如果人物肢體互相接觸，接觸的部位會成為畫面的趣味中心。如果人物彼此眼神交會，觀者就會注意這種連結。

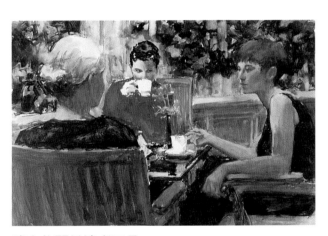

讓人物關係清晰可見

畫中人物呈現三向連結，畫家採用一種窺探視角，越過人物肩膀觀看人物互動，產生讓觀者目不轉睛的畫面效果。

〈三姝午宴〉（Three Women at Lunch）
亞恩·魏斯特曼（Arne Westerman）｜21"×29"（53×74cm）｜水彩

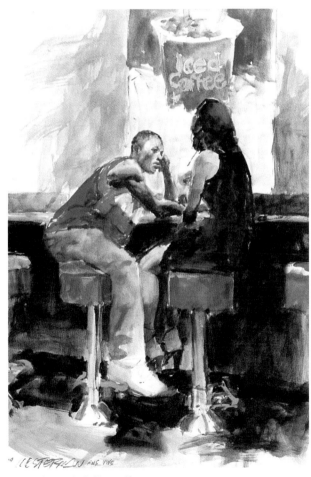

趣味中心的人物互動

這幅人物畫描繪出兩個人物的互動交流。兩人目光交會和肢體接觸，讓臉部和手部成為畫面的趣味中心。在觀者眼中和心裡自然會將兩人聯繫在一起。

〈冰咖啡〉（Iced Coffee）｜亞恩·魏斯特曼（Arne Westerman）
29"×21"（74×53cm）｜水彩

行進中的人物

畫中人物彼此間距富有變化，讓整個場景看起來非常自然。這個場景就像被凍結的瞬間，表現出街上車水馬龍，人群熙來攘往的景色。請注意，畫中向前行進的人物相當引人注目。

〈**昂首闊步**〉（Struttin）｜湯姆·法蘭西斯科尼（Tom Francesconi）｜19"×27（48×69cm）｜水彩

人物的位置暗示出彼此的關係

在魏斯特曼這幅富洞察力的人物畫中，兩個人物靠得很近，可以當成一個形狀，而且這個形狀遠離畫面中心，位於三分法形成的甜蜜點上。然而，兩人過於靠近畫面邊框，讓畫面看起來不太和諧。而且，兩個年輕人都沉浸在自己的世界裡，沒有任何互動交流，讓畫面看起來更不和諧。雖然兩人坐得很近，但心理上卻相當疏遠，這種暗示關係是讓這幅畫具有說服力的來源。

〈聖塔克魯茲的木板路〉（Boardwalk, Santa Cruz）｜亞恩·魏斯特曼（Arne Westerman）
19"×29（48×73cm）｜水彩

精簡實用的構圖法則

本書的宗旨是讓繪畫構圖變得簡單易懂又好記好用。這本書的主要概念「物物不等距，變化產生美」這個構圖法則，是以我多年教學經歷為依據所濃縮而成。在教學過程中，我試著向學生介紹一系列構圖原理（譬如：統合感、變化、協調、對比）如何應用到各種元素（例如：線條、形狀、色彩）上。但是，這種教學效果往往不盡人意。

構圖原理實在太複雜，事實上，連我自己都記不得那麼多構圖原理和要素，必須利用紙和筆把相關理論原則寫下來才記得住。這種經驗讓我明白，這些理論其實並不實用。學生們也一樣感到挫敗，因為這些理論似乎更適用於作品完成後，分析作品在哪些方面有待改善，但無法避免學生在創作過程中犯錯。

我不記得自己是在什麼時候歸納出「物物不等距，變化產生美」這個構圖法則，但這個構圖法則成功簡化快速創作優秀作品的技巧與方法，對老師和學生來說都非常實用。只要懂得運用「物物不等距，變化產生美」這個構圖法則，自然就會運用三分法和「大量、一些、少量」這個原則。我從多年教學經驗得知，對於站在空白畫布或畫紙前準備作畫、希望一開始就掌握好構圖的畫者來說，這三種做法最為實用。

我鼓勵大家把「物物不等距，變化產生美」這個構圖法則，張貼在畫室顯眼的位置，時時提醒自己想方設法把這個構圖法則應用到各種間距上，不只是空間和面積，還包括平衡、明度階上的色調和色環上的色彩，你就會發現這個構圖法則真的超級實用！

如果讀者看完這本書後，只記住「**物物不等距，變化產生美**」這十字箴言，或是只記住**三分法**或「**大量、一些、少量**」這個原則，那麼這本書就已經發揮功用，而我也得償所願。

物物不等距，
變化產生美。

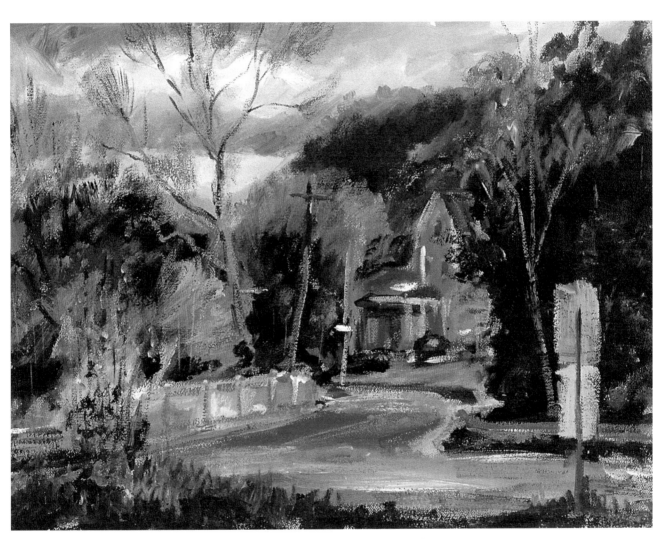

〈**西福克的景色**〉（Scene on West Fork）│ 葛雷格·艾伯特（Greg Albert）│ 16"×20"（41×51cm）│ 壓克力

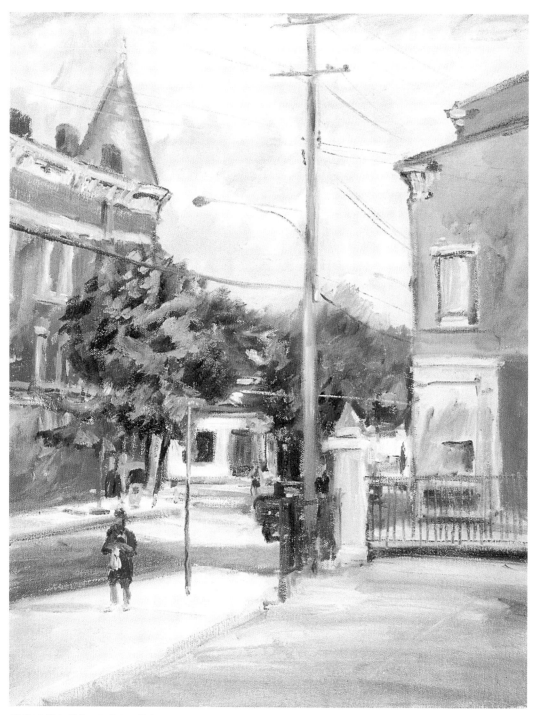

〈卻斯大道和漢密爾頓大道的轉角〉（Corner of Chase and Hamilton）｜葛雷格‧艾伯特（Greg Albert）
20"×16"（51×41cm）｜油畫

謹以本書獻給
我的妻女和母親

感謝內人瑪麗‧貝絲（Mary Beth）一直以來的包容與支持，
感謝女兒伊麗莎白（Elizabeth）的加油打氣，感謝母親的溫暖祝福。

致謝
Acknowledgments

多年的編輯經驗讓我知道，每本書的誕生絕非一己之力，而是團隊合作的成果。這本書能夠付梓印行，承蒙許多朋友鼎力相助。在此特別致上最深的謝意：感謝珍妮佛‧里波‧卡杜斯（Jennifer Lepore Kardux）的耐心指導和嚴格要求，感謝瑞秋‧沃夫（Rachel Wolf）的明智指點，感謝溫蒂‧多尼（Wendy Dunning）的出色設計，感謝所有慷慨提供作品的畫家，他們的作品讓本書更有看頭。本書介紹的大多數觀念並非由我所創，但我希望在介紹《構圖的祕密》的過程中，帶到這些觀念，讓更多畫者對這些觀念有所了解與認識。我從許多方面獲得構圖知識和獲得啟發，尤其是東尼‧庫奇和東尼‧凡‧哈塞爾特的水彩教學書籍介紹的方法，讓許多畫家釐清觀念並記取重點。

構圖的祕密

The Simple Secret to Better Painting: How to Immediately
Improve Your Art with This One Rule of Composition

作　　者　葛雷格・艾伯特（Greg Albert）
譯　　者　陳琇玲
主　　編　林玟萱

總 編 輯　李映慧
執 行 長　陳旭華（steve@bookrep.com.tw）

封面設計　許晉維
內頁排版　白日設計
印　　製　中原造像股份有限公司
法律顧問　華洋法律事務所　蘇文生律師

定　　價　580 元
初　　版　2019 年 2 月
二　　版　2024 年 7 月

電子書 E-ISBN
9786267491140（EPUB）
9786267491133（PDF）

出　　版　大牌出版／遠足文化事業股份有限公司
發　　行　遠足文化事業股份有限公司（讀書共和國出版集團）
地　　址　23141 新北市新店區民權路 108-2 號 9 樓
電　　話　+886- 2- 2218 1417
郵撥帳號　19504465 遠足文化事業股份有限公司

國家圖書館出版品預行編目（CIP）資料

構圖的祕密／葛雷格・艾伯特（Greg Albert）著；陳琇玲 譯 . -- 二版 . -- 新北市：大牌出版，
遠足文化發行, 2024.07
136 面；21×28 公分
譯自：The simple secret to better painting : how to immediately improve your art with this one rule of composition.
ISBN 978-626-7378-98-4（平裝）

1. 繪畫技法

947.11 113005844